8 色就 OK

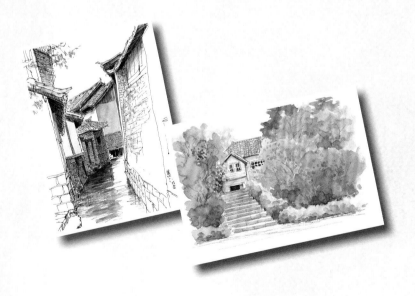

8色就OK

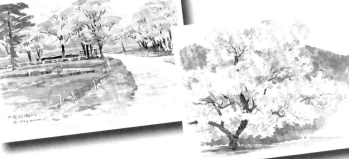

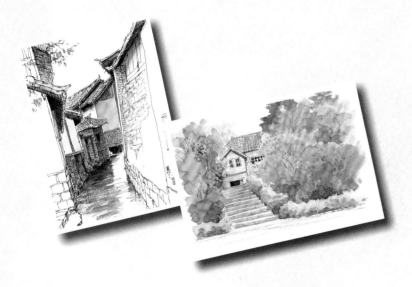

旅行中的 水彩風景畫

絕對不失敗的水彩技法教學

久山一枝◎著

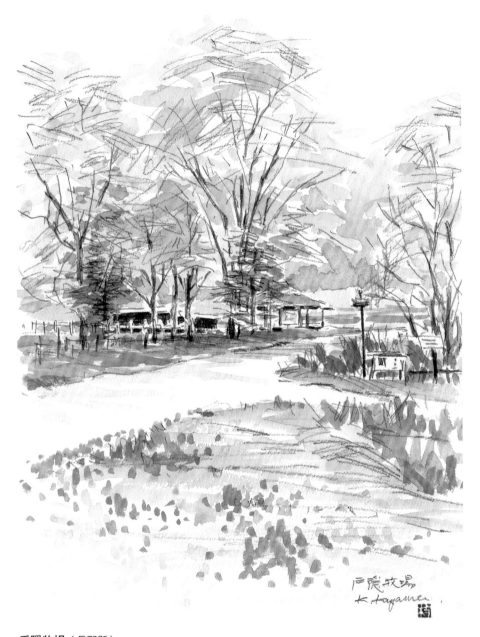

戶隱牧場（長野縣）26.5×19.5cm

 3色＋ Sap Green

※作品尺寸包含留白部分。
※作品說明處會分別標示出所使用的顏料。
　不過，Light Red+Ultramarine+Yellow會以「基本3色」來表示。

前言

嘗試以少量顏色來創作的想法，起始於自己想要一個小型調色盤。因為喜歡散步在一片綠意之中，所以一邊爬山散步（說起來應該算是健行吧？）一邊畫下沿途的綠色風景，是我感到最幸福的時刻。也因此，速寫用具的尺寸以能充分放入口袋裡的大小為佳。

到美術社繞了一圈，可以看到許多廠牌紛紛推出攜帶用的盒裝12至16色顏料組合。只是在這些現成品當中，我找不到令自己非常滿意的產品。於是，在嘗試以裝磁碟片的容器來盛裝顏料等多次實驗錯誤中，倒也作出了好幾個原創的顏料組合。過程中，不僅盛裝的容器越來越小，顏色數量也逐漸變少。

一開始是以接近三原色的顏色——紅色（Alizarin Crimson）、藍色（Cobalt Blue）、黃色（Cadmium Yellow Pale）搭配黑色來創作，但不知不覺間，在交錯嘗試幾個顏色之後，發現紅色的 Light Red比起原定的Alizarin Crimson更易於使用，藍色部分也以明亮度較低的 French Ultramarine取代Cobalt Blue。在這樣的情況下，加上使用此三色之外的顏色來試繪春夏秋冬各種景色，經過數年測試的結果後，才了解只要有 Light Red、French Ultramarine、Cadmium Yellow Pale這3種顏色，即能通用於所有的場景。不過，春天的嫩草色、明朗的藍天，或大波斯菊的粉紅色與海洋的藍色等色彩，無論如何也無法以此三色調和出來，所以必須再追加幾個顏色。

使用少數顏色創作還有其他優點。只要看看水彩速寫的失敗範例，大多可以發現到因為畫面中的顏色過多，導致整個作品失去統一性而顯得散亂。然而，一旦限縮顏料的使用來描繪作品，由於確定了基本用色，所以即使不特別注意亦不怕會在配色平衡上出錯。

基於上述理由，本書提倡限縮顏料使用的方式，也就是以〈**基本3色**〉搭配〈**追加5色**〉來創作作品。第1章說明8色各自的特點與使用方法、彩色的基本說明；第2章針對樹木、山、海、河川、天空作為描繪對象時的用色差異，並配合實例作介紹。

從現在起，不妨將8色調色盤放入口袋，試著以這少數的顏色畫出身旁的美景或旅途中的景色吧！

久山一枝
2007年10月

Contents 目錄

第1章

熟練使用〈基本3色〉＋〈追加5色〉

只要8色顏料就OK

　　各家顏料廠牌所生產的顏色數量相當多，從90至100色的顏料組合應有盡有。一經比較之後，混色作出的顏色，會比直接從顏料管擠出來的原色略顯混濁。描繪作品時，為了使作品乾淨美麗，往往會過度使用太多色的顏料，導致整幅作品失去協調感而失敗。因此，我們寧願限縮用色來統一整體色調，減少失敗機率。在此，本書推薦以下8色顏料，只要備齊這些顏色，即足以應付所有想畫的主題物。

　　首先，是Light Red、French Ultramarine、Cadmium Yellow Pale所謂的〈**基本3色**〉。選擇這三色的原因在於三個顏色皆來自於紅、藍、黃三原色，非常易於用來整合作品色調。另外，我們還挑選出使創作更加便利的〈**追加5色**〉，用於表現較有難度的顏色。

〈基本3色〉　　　　　　　　〈追加5色〉

Sap Green

Light Red

Horizon Blue

French Ultramarine
→以下省略成「Ultramarine」

Peyne's Grey

Cadmium Yellow Pale
→以下省略成「Yellow」

Prussian Blue

※我個人使用Holbein的Sap Green、Horizon Blue、Peyne's Grey，其他顏色則是Winsor&Newton Artist。如果想直接使用手邊現有的別家品牌同色顏料也沒關係。

Permanent Rose

各家顏料廠牌的色澤差異

這次在撰寫本書的同時，才知道顏料現在也有單色零售，所以我購買了幾個容易上手的顏料進行試色。

顏料的色彩幾乎不太有變化，由於這種單支包裝的管狀水彩顏料時常派上用場，所以不妨挑選價格略高，品質較好的產品。在此建議選擇具備高透明度且顯色漂亮的顏料。我個人現在所使用的大多是Winsor&Newton Artist與Holbein的產品。不過，Rowney或Rembrandt的藍色系其實有著深邃美麗的色調，若有興趣也可以嘗試看看。

若要簡單說明透明水彩，那麼就是透明水彩也有分成透明色、半透明色、不透明色。再者，在顏料部分雖然有Cadmium或Cobalt等讓人略為傷腦筋的名字，但最近推出了許多以減少環境負擔的環保顏料產品，因此我想今後多少還是要鑽研顏料的相關知識與資訊。

Sap Green

Newton

Kusakabe

Rowney

Kusakabe（Akira）

Holbein

Rembrandt

Peyne's Grey

Newton

Kusakabe

Rowney

Rembrandt

Holbein

Pelican

我的調色盤

因為輕薄好拿，而在這陣子被我視為寶物，成為愛用中的調色盤，是在百圓商店購得的眼影盒。雖然取出原本內附的眼影塊有點可惜，不過空出來的分格正好可以用來放置從管狀包裝擠出來的顏料。

我在十二個分格中的八格放入了〈**基本3色**〉與〈**追加5色**〉，剩餘的三格則放置想要嘗試或喜歡的幾個顏色。

蓋子內面所附的鏡子，我則以白色塑膠貼皮（背面有黏膠，可於居家DIY賣場裁剪零買）黏貼覆蓋，作為混合顏料的地方。

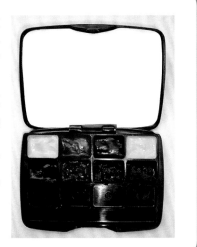

只要〈基本3色〉，即足以應付所有繪畫主題

我們都知道紅、藍、黃三原色可以製造出所有的顏色。如果將它們置換成顏料，那麼三原色應該是接近於 Alizarin Crimson、Cobalt Blue、Cadmium Yellow Pale。雖然將這三色顏料混合之後的確能夠涵蓋所有的顏色，不過我們也了解到在以風景畫為主的創作中，還是使用P.6所介紹的〈基本3色〉比較好。

例如，調製大地、岩石或樹木等基底色的時候，只要將Light Red與Ultramarine，或是Light Red與Cadmium Yellow Pale，兩色混合之後便足以表現大部分的基底色。這個方式比起混合三原色來得更為容易，也不易使顏色變濁。此外，這樣的綠色不僅顯得沉穩內斂，也接近自然的顏色，而且經過混色後帶有紫色的棕色，可以表現出華麗時髦的感覺，相當迷人。

Light Red

Light Red這個名字或許讓人難以想像這個顏色其實是棕色，不過它的確是棕色。以紅色混合一點點黑色，是創作明亮風格或風景作品時非常好用的顏色。

Ultramarine

雖然Cobalt Blue接近三原色的藍色，但因為它是屬於明亮的藍色，所以有時不足以應付某些主題物。選擇同系統亮度較低的Ultramarine，其色彩表現範圍較廣，可說是非常好用的顏色。

Yellow

黃色系色彩其實非常多樣化，不過這個不帶有藍或紅色的黃色，是混色調製不出來的一色。

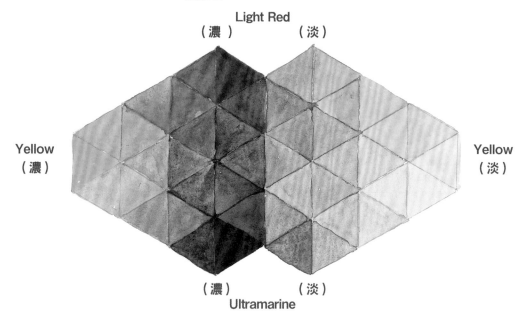

Light Red
（濃）　（淡）

Yellow
（濃）

Yellow
（淡）

（濃）　（淡）
Ultramarine

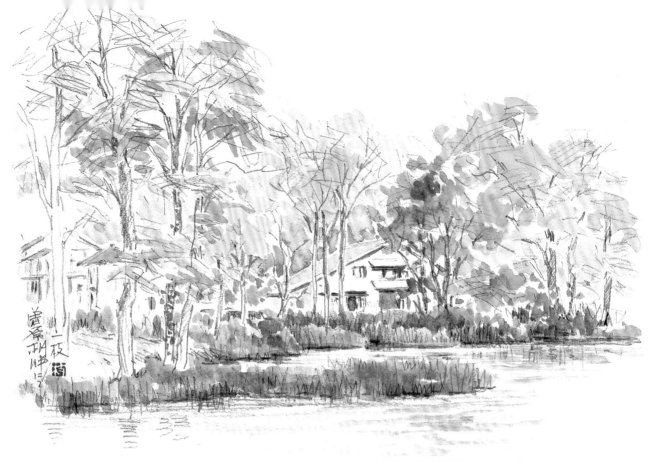

錦秋の曽原湖畔（福島縣・裏磐梯 ） 19.5×26.5cm

※兩幅作品皆只使用〈**基本3色**〉描繪而成。

額紫陽花 19.5×26.5cm

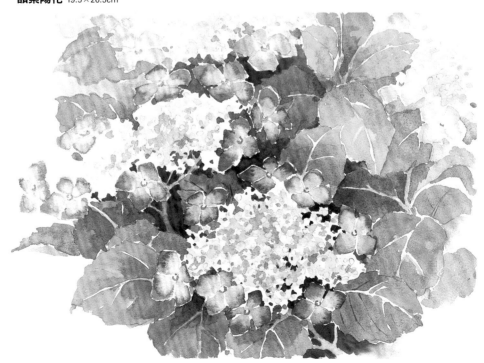

〈基本3色〉的調色範本

〈基本3色〉的顏色廣度

　　請見下方由Light Red、Ultramarine、Yellow這三色混合而成的各種顏色範例。即便使用相同顏料，只要哪個顏色有較多的混合比例，以及水分多寡的差異，就可以表現出多樣化的色調。

紅色系
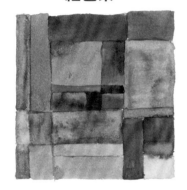

藍色系
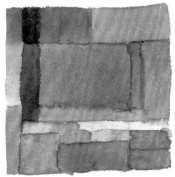

黃色系
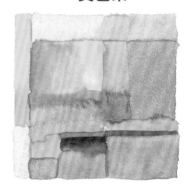

豔色系
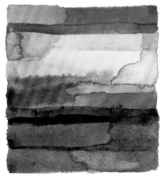
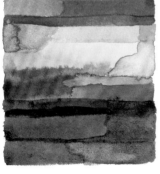

濁色系
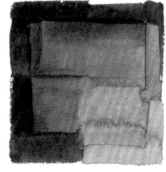
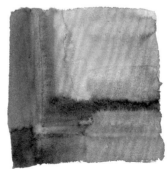

！ 不過度混色，讓顏色保持接近原色，即可展現高豔度的色彩。一旦全部混色之後，則呈現出冷調沉穩的感覺。

以配色組合變化作品表現

　　不必過於侷限在實物的顏色，憑著自己的感受去表現色彩吧！以〈**基本3色**〉或三色中的其中兩色搭配組合，試著畫出瑪格莉特吧！隨著使用的顏色不同，花朵也有了多變的風貌。

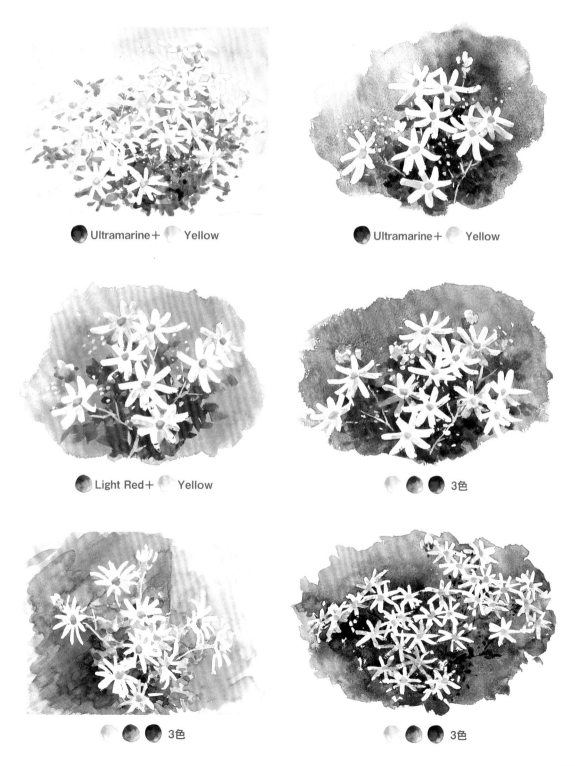

⬤ Ultramarine＋ ◐ Yellow　　　　　⬤ Ultramarine＋ ◐ Yellow

◐ Light Red＋ ◐ Yellow　　　　　◐ ◐ ◐ 3色

◐ ◐ ⬤ 3色　　　　　◐ ◐ ⬤ 3色

即使只有兩色也能如此創作

　　嘗試將〈**基本3色**〉個別兩色混合在一起吧！即使只有兩個顏色，只要改變各自的分量或明亮度、色相、水量，便能擴大色彩的表現範圍。

Yellow

+

Ultramarine

雖然兩者混合變成暗沉的綠色，但因為接近自然景色中的實際綠色，所以是相當實用的顏色。

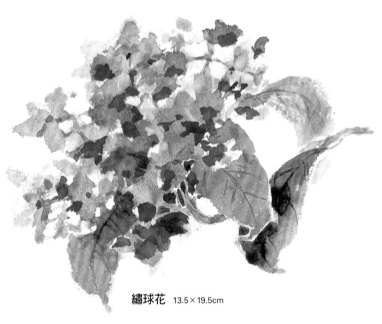

繡球花 13.5×19.5cm

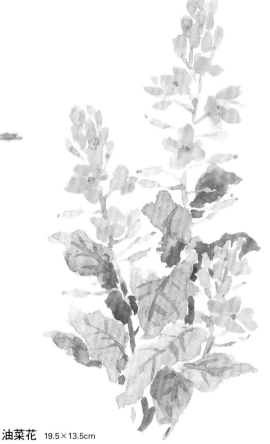

油菜花 19.5×13.5cm

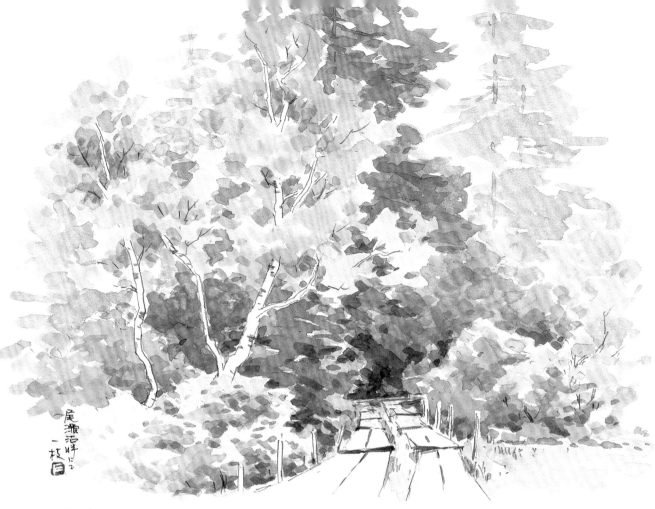

於尾瀬沼畔　19.5×26.5cm

葡萄　13.5×19.5cm

Light Red

+

Ultramarine

因為兩色接近補色關係，所以組合出表現範圍廣泛又實用的配色。

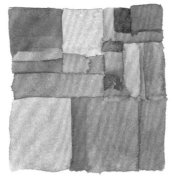 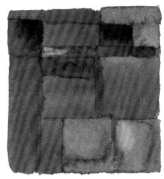

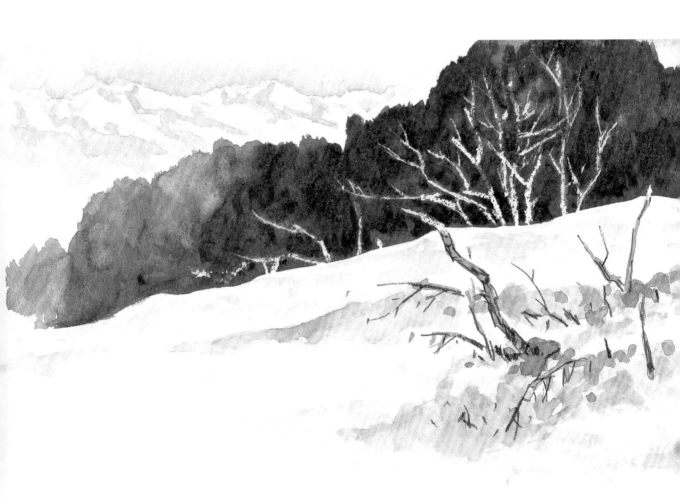

白馬遠望（長野縣）13.5×19.5cm

紅葉　19.5×26.5cm

茅草屋頂之家（長野縣・鬼無里）16.0×27.0cm

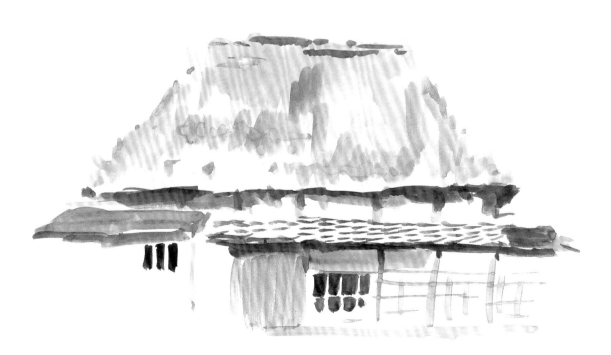

Yellow

+

Light Red

由於Light Red是明亮華麗的
棕色，所以可以充分表現出
如下圖般的紅葉，或者如下
一頁的夕陽空景的感覺。

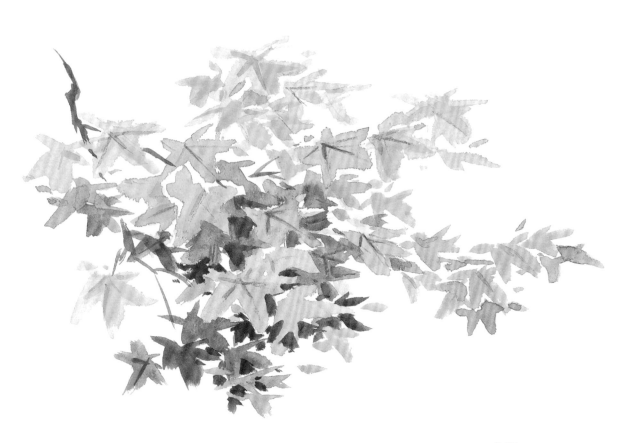

紅葉 19.5×26.5cm

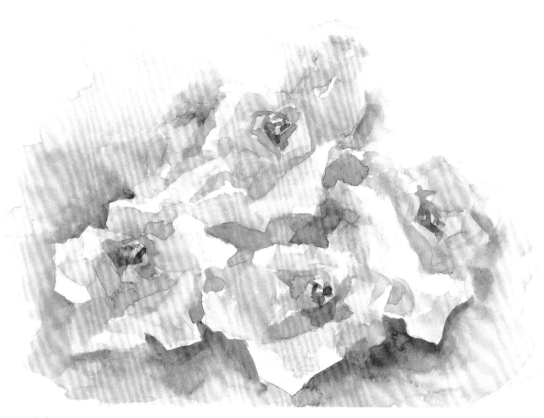

玫瑰 13.5×19.5cm

托斯卡尼的夕陽（義大利）10.0×15.5cm

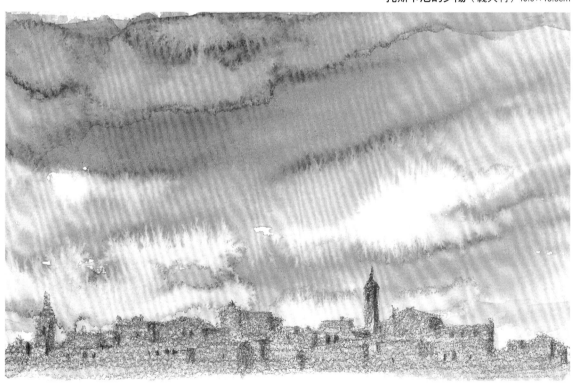

讓創作更為便利的〈追加5色〉

Sap Green

創作日式風景時最常使用的顏色應該就是綠色了吧！綠色有帶藍色或帶黃色的綠，從鮮豔的綠色到深沉的綠色，其實非常多樣化。Sap Green是這些綠色之中最接近自然的顏色，它可以表現出因為受光而通透可見的明亮感，是一種生氣盎然的色彩。雖然Yellow與Prussian Blue混合之後也能調製出接近Sap Green，但混色方式還是比不上直接入手Sap Green一色來得方便，而且色澤也比較鮮明。

麥子　15.5×10.5cm

- Ultramarine＋
- Sap Green

於高千穗高原（長野縣・八之岳）19.5×26.5cm

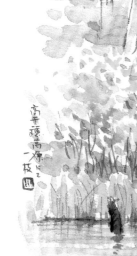

3色＋　Sap Green

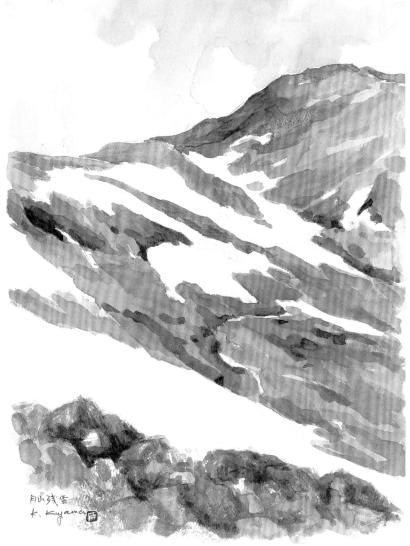

Horizon Blue

這個顏色是明亮的天藍色。縱使將Cerulean Blue或Sky Blue、Prussian Blue等色彩薄塗之後能夠得到接近的顏色，不過因為都比不上這個新發現的Horizon Blue，所以才選用了它。這是一個非常好用的顏色。改變水量的多寡即可表現出萬里無雲的藍天或春日晚霞的空景。

月山殘雪（山形縣）26.5×19.5cm

● Ultramarine＋
● Light Red＋
○ Horizon Blue＋
● Sap Green

葦之川
（奈良縣・明日香）
13.5×19.5cm

 3色＋

● Horizon Blue

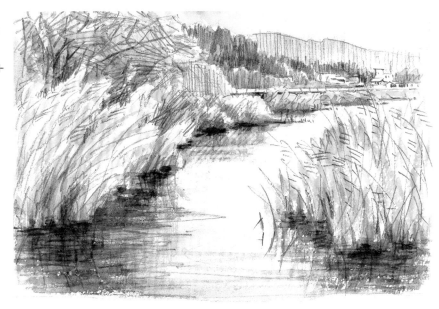

Peyne's Grey

用來作為表現陰影的顏色有藍色、黑色、棕色等色系。這些色彩之中最好用於描繪自然的就是與綠色非常相融，屬於藍色系的 Peyne's Grey。這或許是因為空氣的顏色帶有藍色的關係吧！所謂的Grisaille畫法，一開始先描繪陰影部分，再重疊繪上原本該有的顏色的這種技法，其陰影就是使用 Peyne's Grey繪製而成。

雖然將Ultramarine與Light Red混合之後可得到與 Peyne's Grey相近的顏色，但由於使用頻率頗高，所以還是備有這一色比較方便。

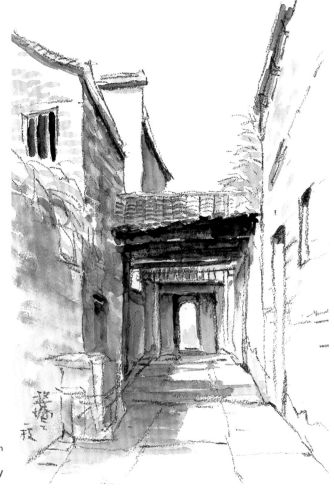

於婺源縣（中國）26.0×17.5cm

3色＋ ● Peyne's Grey

中禪寺湖（櫪木縣・奧日光）17.5×24.0cm ● Peyne's Grey

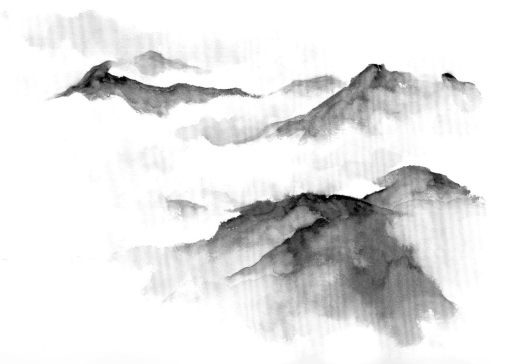

Prussian Blue

Prussian Blue是表現
海洋的深沉藍色時所必
須具備的顏色。

身處海鵜（福島縣）19.5×26.5cm

Light Red＋ Yellow＋ Prussian Blue

將〈基本3色〉中的Ultramarine 變換成 Prussian Blue

若是將藍色系變換成Prussian
Blue，綠色就會顯得比較鮮
豔。而與Light Red混色組合
則會調製出略帶樸素感的色
彩。

Light Red
（濃） （淡）

Yellow
（濃）

Yellow
（淡）

（濃） （淡）
Prussian Blue

廢屋（福島縣・裏磐梯）12.5×22.0cm

Light Red＋ Yellow＋ Prussian Blue＋ Peyne's Grey

21

Permanent Rose

Permanent Rose是描繪大波斯菊或牡丹等花朵時必備的好用顏色。

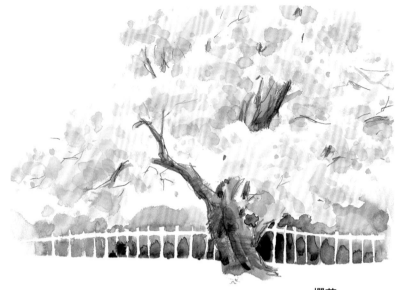

櫻花 26.5×38.5cm

● Permanent Rose＋ ● Ultramarine＋ ◐ Yellow

將〈基本3色〉中的Light Red變換成 Permanent Rose

雖然這個配色組合呈現出華麗的氛圍，但刻意使用會變得不自然，所以用色時必須非常注意。

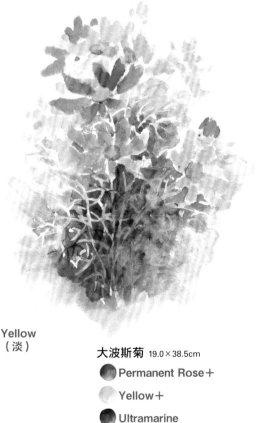

大波斯菊 19.0×38.5cm

● Permanent Rose＋

◐ Yellow＋

● Ultramarine

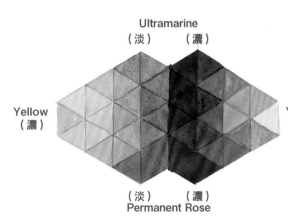

Ultramarine
（淡）　（濃）

Yellow
（濃）

Yellow
（淡）

（淡）　（濃）
Permanent Rose

調色的練習 1

儘可能地調出多種顏色

　　只要能夠調出色相範圍大的顏色，便有利於創作表現的豐富性。以製作顏色樣本的意象，儘可能透過有限色的顏料，練習調出多一點的色彩吧！

● Permanent Rose＋　○ Yellow＋

● Prussian Blue

● Light Red＋　○ Yellow＋

● Prussian Blue＋　● Permanent Rose

調色的練習 2

試著以不同色彩表現相同主題物吧！

　　即使是相同主題也會因為一點光線變化而有不同感覺的色澤。與其將所見之物的顏色照實地描繪出來，倒不如思考怎樣的顏色組合才符合創作當時的印象。不妨多多嘗試看看吧！

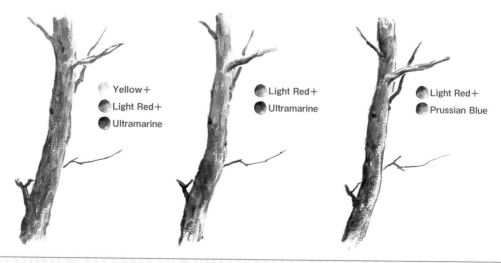

○ Yellow＋
● Light Red＋
● Ultramarine

● Light Red＋
● Ultramarine

● Light Red＋
● Prussian Blue

嘗試以顏色基調統整畫面

　　有時候一幅畫中必須用色分量均勻，一旦過度使用各種不同色相或具有彩度的顏色時，會使作品呈現出散亂的印象而導致失敗。避免失敗的方法是，先決定好統整全幅作品的顏色基調後再描繪。

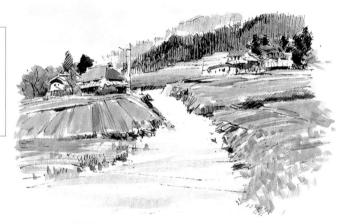

春至初夏
顏色基調＝黃綠
 3色＋
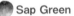 Sap Green

夏
顏色基調＝綠
3色＋
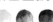 Sap Green＋
 Horizon Blue

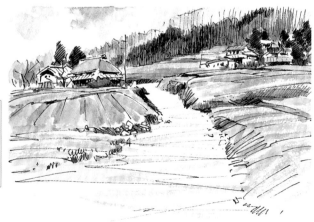

秋
顏色基調＝土黃色
 3色

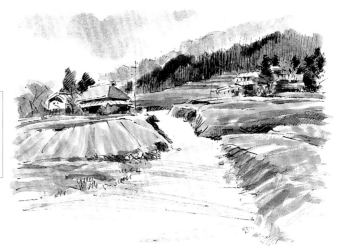

晚秋至初秋
顏色基調=棕色
 3色

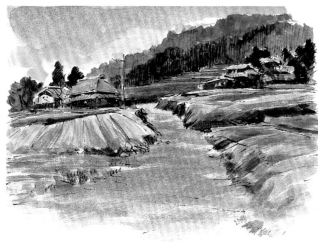

夕景
顏色基調=藍色
 3色＋
 Prussian Blue

 失敗範例

這個失敗範例的用色太雜亂,導致畫面沒有一致性並顯得不穩定。也令人難以感受與想像作品的情景。

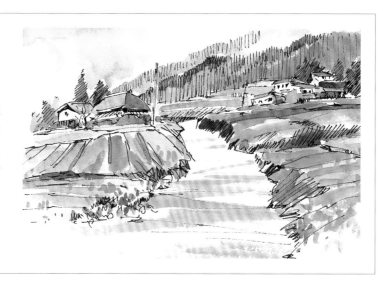

以水量多寡變化顏色

對於水彩畫而言，水量相當重要。不管是混色還是疊色，以多一點的水分將顏料稀釋成淡彩來使用，可以表現透明感。只要掌握水量變化，即可擴展作品表現的範圍。

〈基本 3 色〉的
濃淡範本

淡　　　　　　　　中　　　　　　　　濃

**整體以淡色
統整作品的範例**

Cappadocia的黎明（土耳其）13.5×19.5cm

● Yellow＋ ● Ultramarine＋ ● Permanent Rose＋ ● Horizon Blue

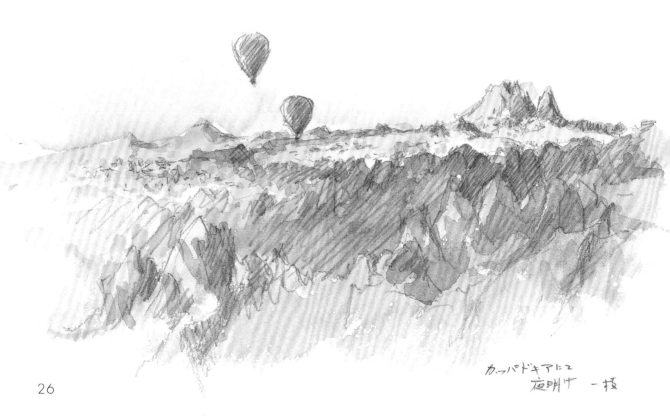

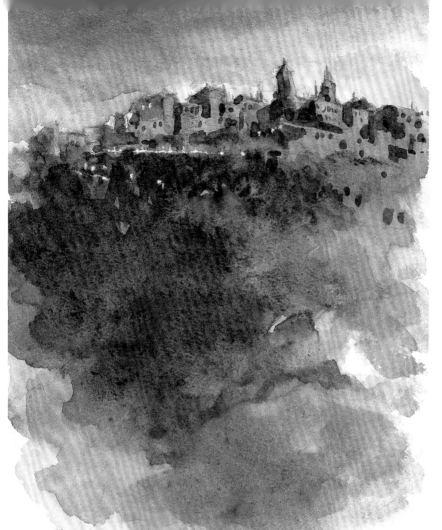

夕陽的城塞都市
（義大利）12.5×17.0cm
 3色

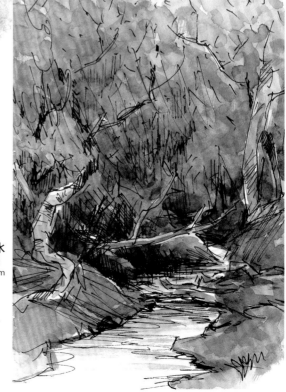

小溪流水
（櫪木縣・奧日光）
16.5×11.5cm

 3色＋

 Peyne's Grey＋

 Sap Green

疊色 & 混色

混合 & 重疊

　　將顏料於調色盤上混合之後再塗於紙上，稱之混色。待前一色乾透之後再將一色重疊塗於其上，則稱之為疊色。

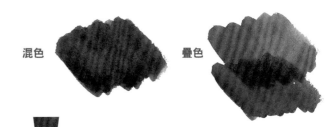

混色　　　　疊色

!　　不管是混色還是疊色，都嚴禁過度混色或疊色。若是顏色變濁，將會消除透明水彩的優點。兩種技法最好都控制在3次，或3色以內比較好。

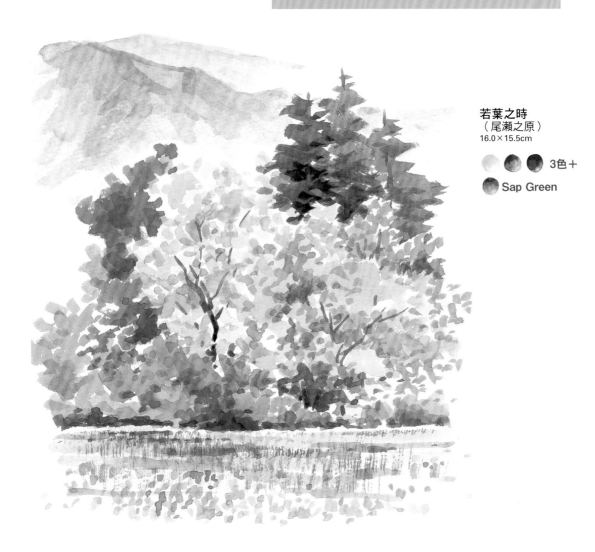

若葉之時
（尾瀬之原）
16.0×15.5cm

　　　　　　3色＋

Sap Green

於紙上混合顏料

　　趁著顏料未乾的時候，塗上另一色的顏料，能夠作出隨意的
滲透筆觸，使作品有了趣味的樣貌。而顏料乾涸後再塗上另一色
也很有效果。

於松原湖（山梨縣）10.0×15.0cm

3色＋ Sap Green＋ Peyne's Grey

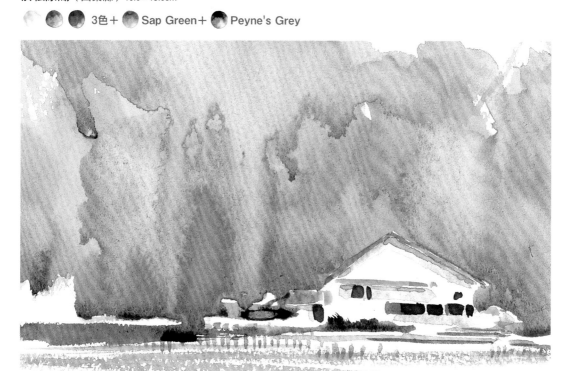

睡蓮
13.5×19.0cm

Ultramarine＋

Yellow＋

Prussian Blue

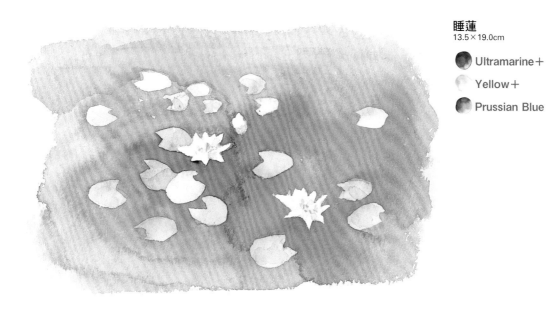

留白＆不留白

留白

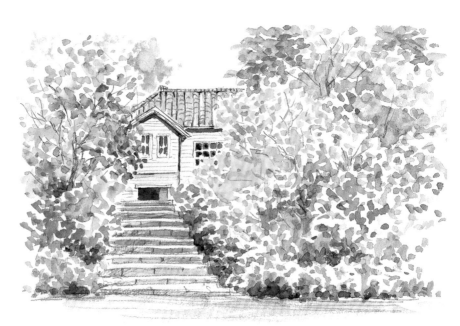

 3色

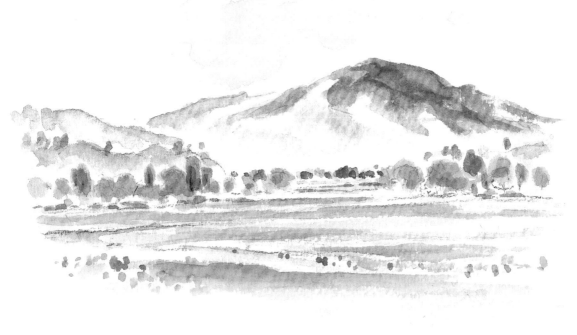

 Yellow＋ Ultramarine＋ Permanent Rose＋ Horizon Blue

留著紙張原有的白色作效果，即可輕鬆展現出層次感，作品也隨之變得鮮明且輕快。而想作出相反氛圍的時候，就不須留下紙張的白色。

不留白

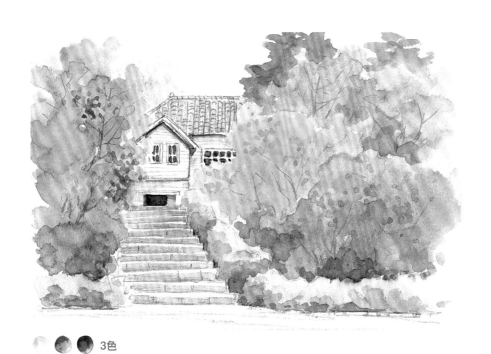

3色

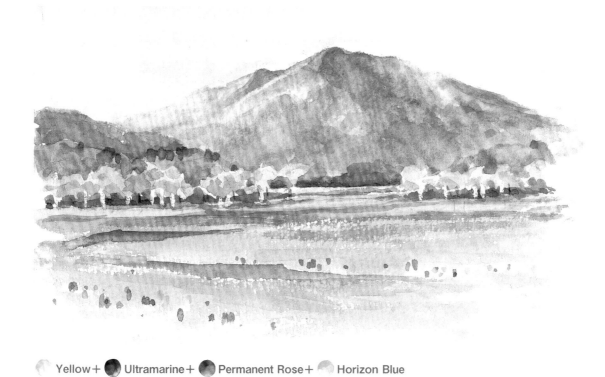

Yellow＋ Ultramarine＋ Permanent Rose＋ Horizon Blue

除了留白與不留白之外，描線與否也可以讓作品展現不一樣的感覺。若捨棄鉛筆，使用紙捲蠟筆或簽字筆來描線，更能進一步變換作品的樣貌。

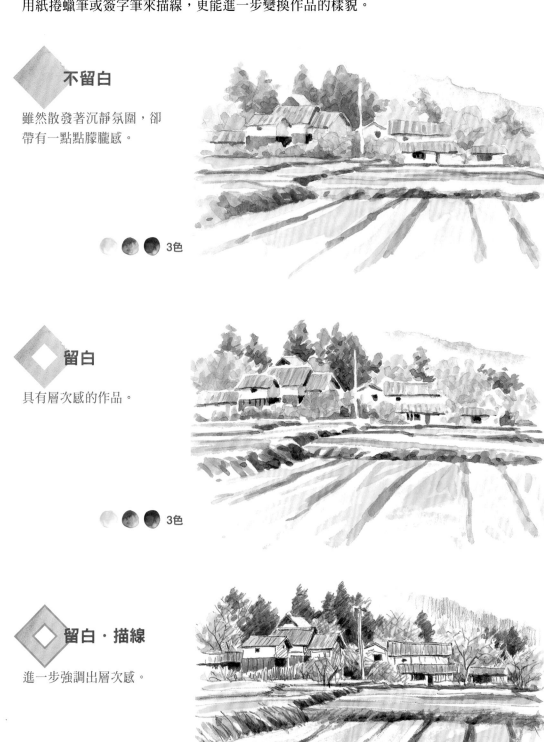

不留白

雖然散發著沉靜氛圍，卻帶有一點點朦朧感。

3色

留白

具有層次感的作品。

3色

留白・描線

進一步強調出層次感。

3色

改變顏色基調，情景也隨之改變

　　在自然景色之中進一步嘗試重疊自己的想像吧！比如請想像在圖片上加上各種不同濾鏡之後的樣子。

油菜花田加上藍色濾鏡之後的感覺 → 變得更為清爽

由於整張圖片作了
一點藍色效果，令
人可以感受到早春
的新鮮空氣。

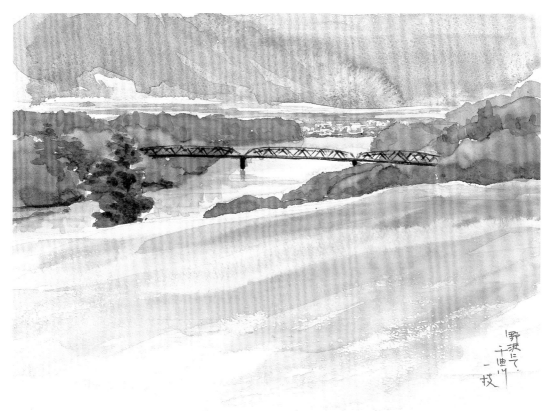

遙望千曲川（長野縣・野沢）19.5×26.5cm

 3色＋ Sap Green＋ Prussian Blue

秋天景色加上紫色濾鏡之後的感覺
→氣氛變得華麗

如果加上藍色系，氣氛會轉變成寂寥寒冷。加上棕色濾鏡則變得陰暗。

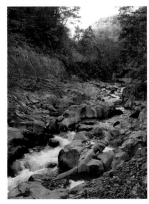

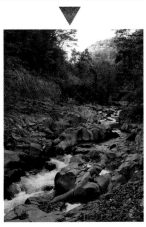

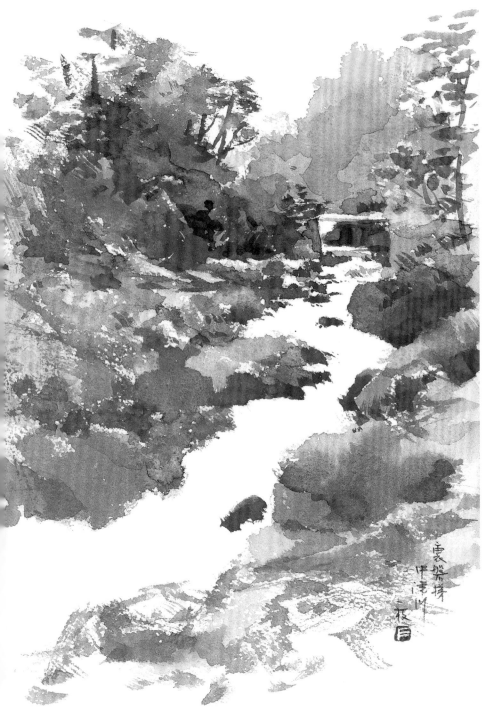

中津川溪谷（裏磐梯）
23.5×16.5cm

 3色＋

 Permanent Rose

春天景色加上棕色濾鏡之後的感覺 → 變成秋天的景色

加上暖色系的棕色濾鏡，嘗試作出溫暖氛圍，
結果立即變成秋天的景色。

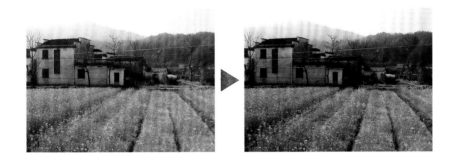

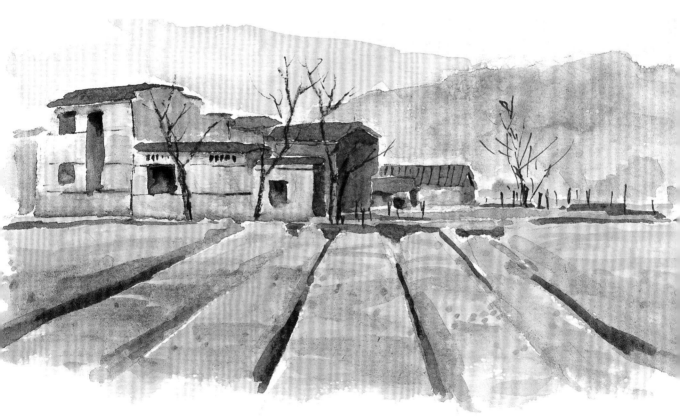

於婺源（中國）13.0×20.5cm

 3色＋ Peyne's Grey

夏天森林景色加上藍色濾鏡之後的感覺
→變成清晨的景色

使用藍色系可以表現出清爽或涼意，
而帶出籠罩著一點朝靄般的涼爽樣貌。

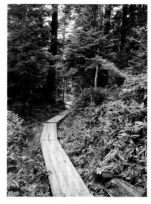

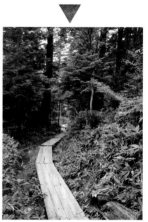

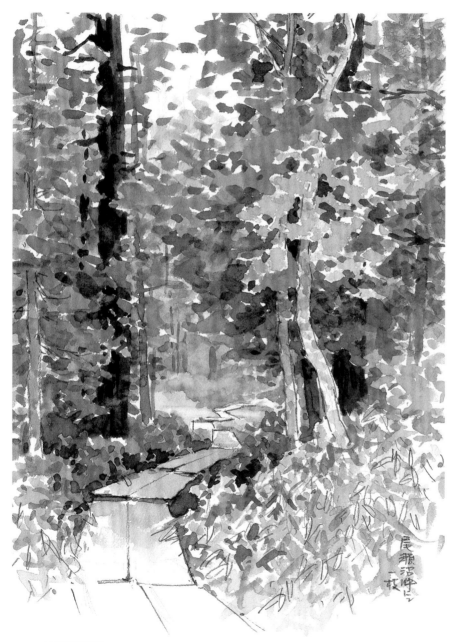

於尾瀬沼畔 19.5×26.5cm

 3色＋ Sap Green＋ Peyne's Grey

加上藍紫色濾鏡之後的感覺 → **變成帶著憂鬱的景色**

雖然帶出了一絲的憂鬱，卻沒有晚秋寂寥的樣貌。

曾原湖畔（福島縣・裏磐梯）
19.0×23.5cm

Yellow＋

Ultramarine＋

Permanent Rose

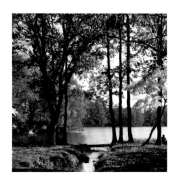

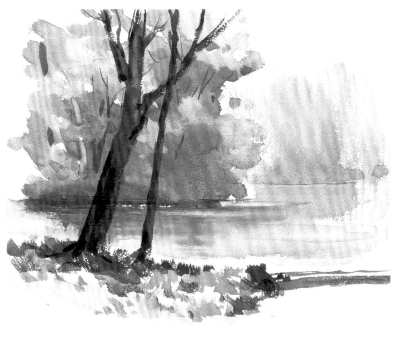

綠色減掉黃色

→變成具有層次感 效果的感覺

從綠色中取出黃色就變成藍色。與整體加上藍色的作法不同，這樣的方式能使作品變得具有層次感的清爽印象。

磐梯高原（福島縣・裏磐梯）26.5×19.5cm

Yellow＋ Ultramarine＋

Permanent Rose

思考配色・顏色分量＆平衡

挑戰抽象的畫面

　　考量顏色基調、顏色分量、重點，再嘗試畫出略微抽象的作品吧！將顏色從畫中抽取出來描繪之後，立即就能挑戰抽象畫。

　　只要試著如右下的作品般以色塊來構圖，那麼在色彩分量的變化、相鄰色彩的表現法等用筆上也就不能隨便。因為色彩必須逐一表現出來，所以研究色彩創作法是一個相當好的方式。

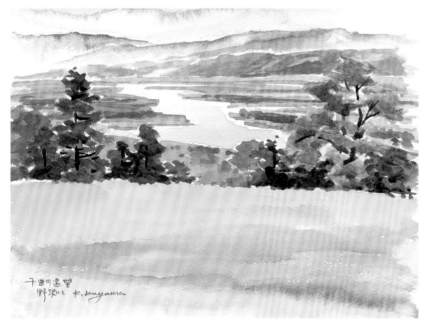

千曲川遠望
（長野縣・野沢）
19.0×26.5cm

 3色＋
 Sap Green＋
Horizon Blue

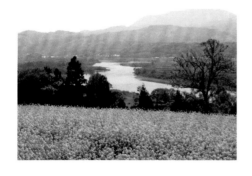

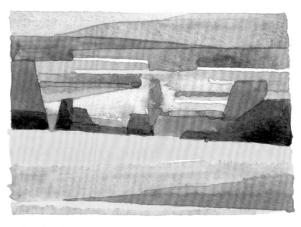

 3色＋ Sap Green＋ Horizon Blue

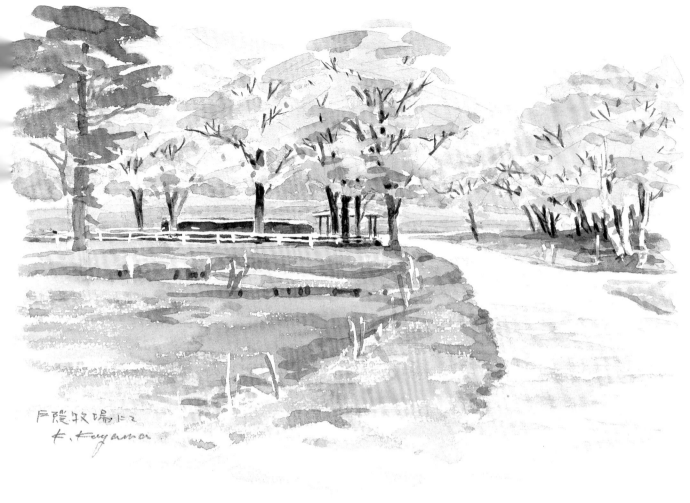

於戶隱牧場（長野縣）19.0×26.5cm

3色＋ Sap Green

長野與新潟縣境，戶隱、黑姬、妙高與接續的高原地帶，擁有原
野、山巒、湖泊等變化的地景，是進行速寫時的重點地區。

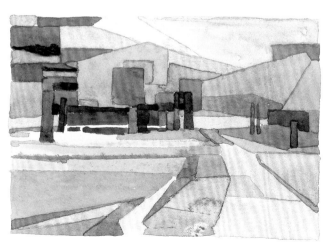

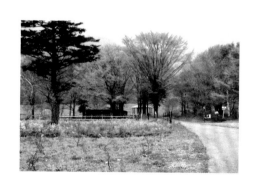

 3色＋ Sap Green＋ Horizon Blue

將畫面分解為色塊

　　前一個例子是典型的山野景色。粗略區分之後，整個畫面可以分成近景的草原、廣闊的稻田、遠景的聚落與森林，再來是山巒與天空。請試著練習將這些部分逐一分解為色塊並確實掌握吧！練習的重點在於不需如此清晰地區分每個部分，即使是可見的細節也視為大區塊之一。

　　下方的例子可以區分出櫻花、油菜花、背景的山巒、天空等四個大色塊。由於Light Red無法用來表現櫻花的粉紅色，所以這裡使用Permanent Rose一色。

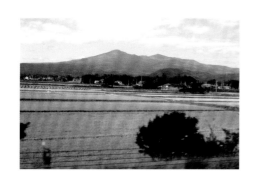

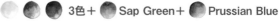 3色＋ Sap Green＋ Prussian Blue

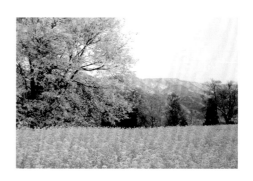

 3色＋ Permanent Rose

夕照的天空

　　雖然一般會使用比較鮮豔的紅色或玫瑰色，還有橘色等色彩來描繪黃昏的夕陽，不過在此只需用到Light Red一色來完成。不管是從朦朧的夕陽還是鮮豔的夕陽，皆能充分表現出來，而且不太會出錯失敗。

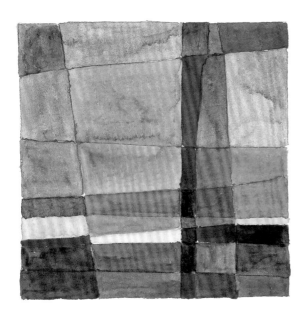

 3色

顏色與顏色之間一旦加上留白或分隔線，會導致顏色的直接撞色效果變小，因此在練習配色時最好避免這些技法。將這幅抽象描繪的習作裱框後，即是一幅非常漂亮的繪畫作品。

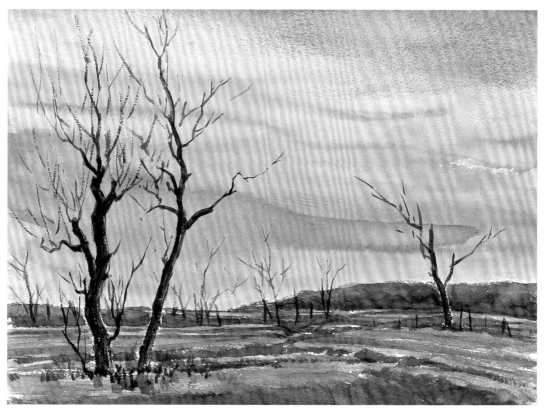

日落之時（石岡・茨城縣）19.0×26.0cm 3色

以顏色基調統整畫面

　　看到這一頁的平面結構，一個個色塊是否會令你的腦海中浮現出海洋、山巒、花田等各種景色呢？顏色一旦雜亂無章，整體印象大多也會變得混亂。因此，以顏色基調統整畫面是相當重要的要素。

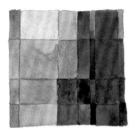

[棕紫色系]
- Yellow
- Light Red
- Ultramarine

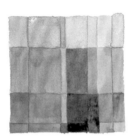

[黃綠色系]
- Yellow
- Light Red
- Sap Green

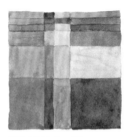

[橄欖綠色系]
- Yellow
- Light Red
- Prussian Blue

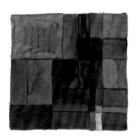

[茶紫色系]
- Yellow
- Light Red
- Ultramarine

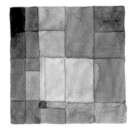

[藍綠色系]
- Yellow
- Light Red
- Prussian Blue

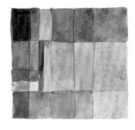

[土黃色系]
- Yellow
- Light Red
- Ultramarine

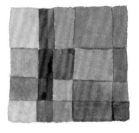

[淺紫色系]
- Permanent Rose
- Yellow
- Prussian Blue

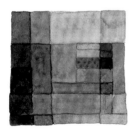

[藍綠色系]
- Sap Green
- Ultramarine
- Light Red

[淺棕色系]
- Yellow
- Light Red
- Ultramarine

[粉紅色系]
- Permanent Rose
- Yellow
- Ultramarine

[藍綠色系]
- Yellow
- Sap Green
- Prussian Blue

第2章

對應作品主題的
選色&用色方式

樹木

　　樹木的顏色因為春夏秋冬的季節或樹種不同，而有各式各樣的樣貌。春天的綠色是清澈明亮的色彩，而夏天到秋天……則無法以一句話徹底說明。

　　我很喜歡畫樹木，至今也畫過許多不同的樹。樹木的姿態有著毫無人工痕跡的自然原貌，真的很有魅力。一棵棵樹木帶有生長地區、環境或風雨所孕育出的歷史，特別是巨木更具有緻趣深遠之處。

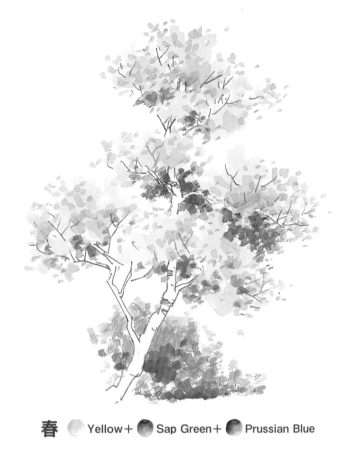

春 ● Yellow + ● Sap Green + ● Prussian Blue

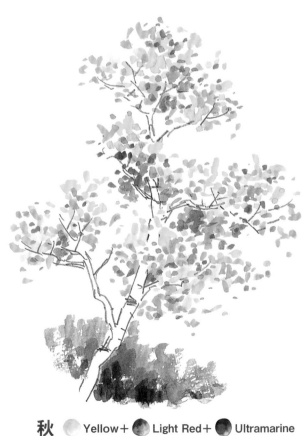

秋 ● Yellow + ● Light Red + ● Ultramarine

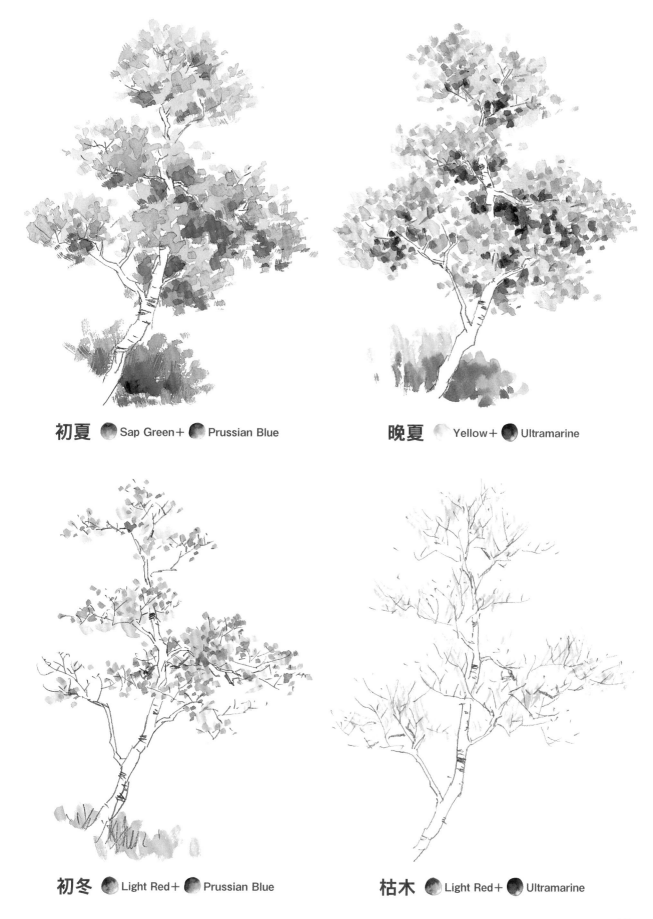

初夏 ⬤ Sap Green + ⬤ Prussian Blue

晚夏 ◯ Yellow + ⬤ Ultramarine

初冬 ⬤ Light Red + ⬤ Prussian Blue

枯木 ⬤ Light Red + ⬤ Ultramarine

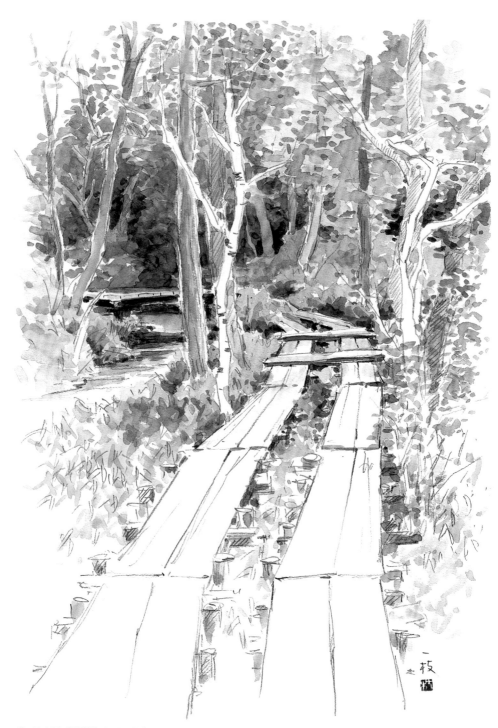

往明神池的道路（長野縣）38.5×26.5cm

3色 ＋ Sap Green

於上高地下了巴士之後往明神池走去。一片綠意之中，是一個以木板架設而成的美麗散步道。

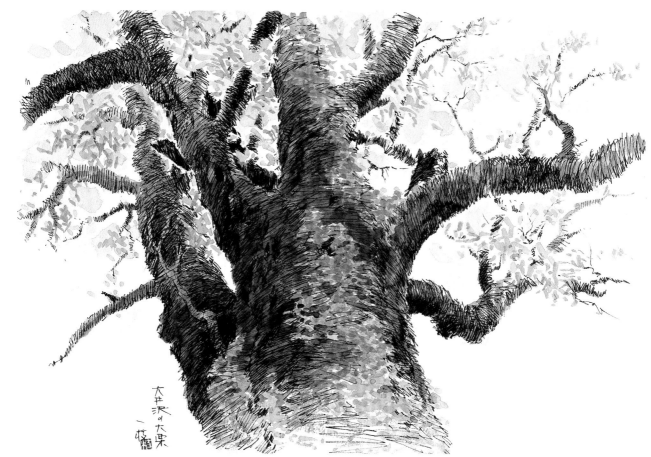

大井澤的大栗樹（山形縣）26.5×38.5cm

 3色＋ Sap Green

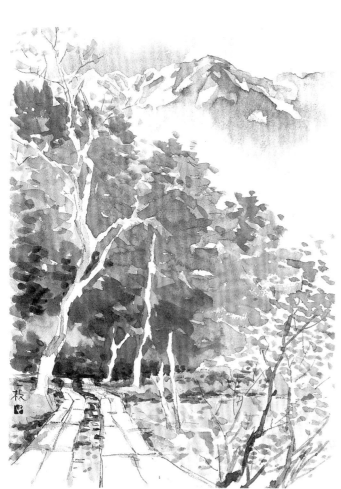

遙望穗高（長野縣・上高地）26.5×19.5cm

 3色

於秋天的中瀨沼
（福島縣・裏磐梯） 26.5×15.0cm

 3色

這裡是從中瀨沼瞭望磐梯山的
位置。重重的紅葉樹林，與交
錯其中的湖泊所織就出的景
色，兼具了纖細與壯大。

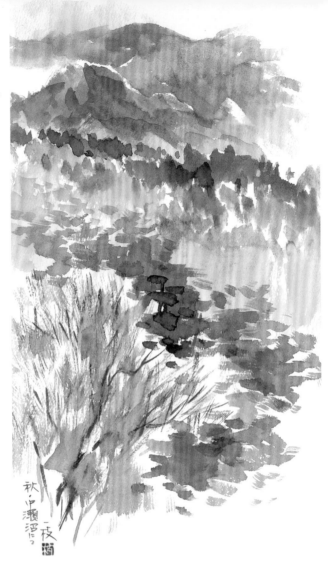

於湖畔（尾瀨沼） 26.5×38.5cm

 3色

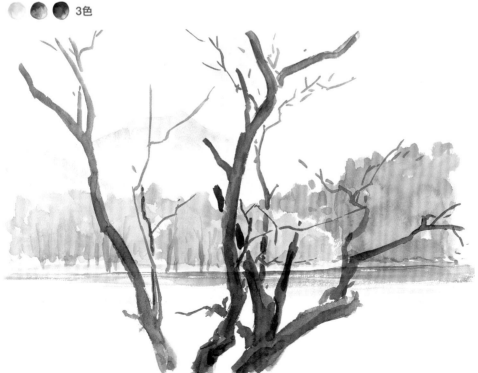

山

　　山巒的姿態也有四季更迭，隨著高度不同，讓我們真實看見了變化萬千的豐富山巒面貌。

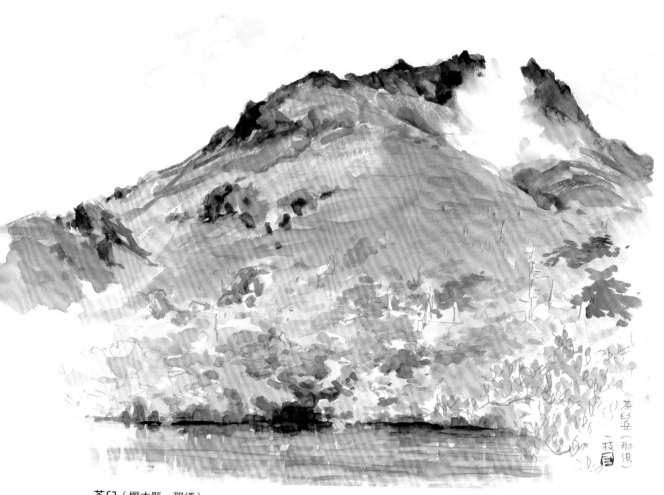

茶臼（櫪木縣・那須）26.5×38.5cm

● ● ● 3色＋ ● Sap Green＋ ● Peyne's Grey

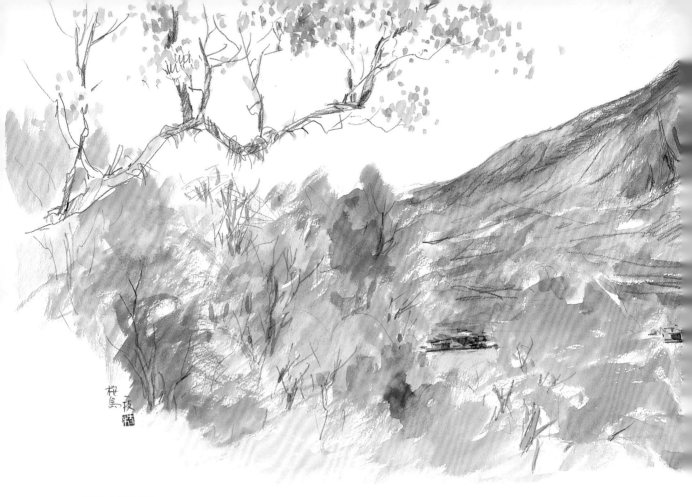

櫻島（鹿兒島） 26.5×77.0cm

 3色＋ ⬤ Horizon Blue

至今仍不斷頻繁噴發的櫻島，因為黑色熔岩剝落而出，使得荒蕪的山脈肌理充滿著壓倒性的緊迫感。6號的素描本無法將全景皆繪於其中，在此使用跨頁方式展開成一張紙來完成作品。

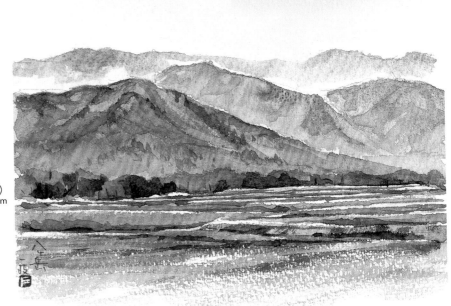

遙望八之岳（長野縣）
13.5×19.0cm

 3色＋

⬤ Horizon Blue＋

⬤ Prussian Blue

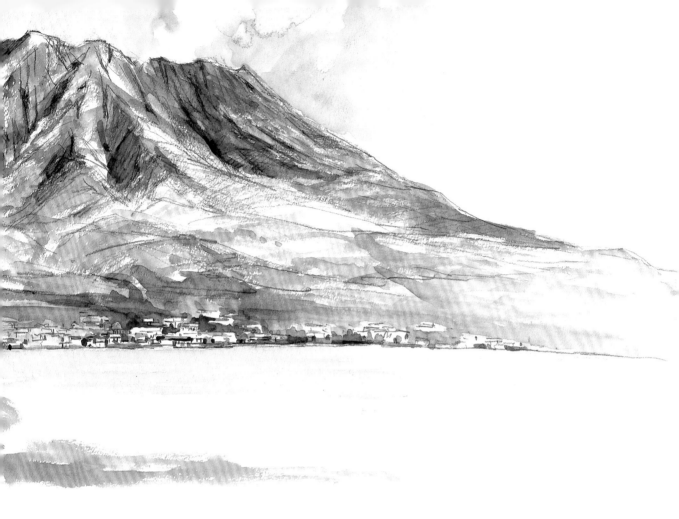

北ALPS（岐阜縣）26.5×38.5cm

 Light Red＋ ● Ultramarine＋ ○ Horizon Blue

從新穗高Ropeway山頂車站往笠之岳方向望去描繪而成。

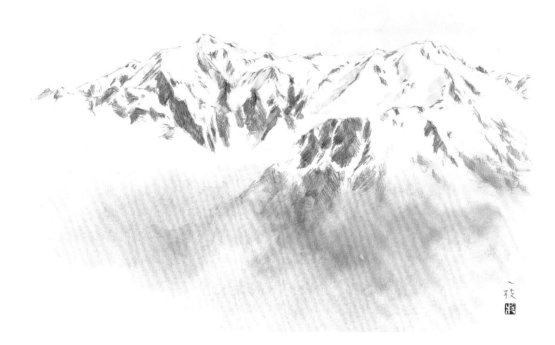

海

　　由於海面會映照出天空，因此晴天與陰天有著完全不同的風貌。另外，冬季的日本海與夏季的沖繩，不管色彩或風貌也全然迥異。一說起海洋那不同於湖泊、河川的顏色特徵，腦海中立即浮現出深沉的藍綠色。因為這個顏色有時難以用〈**基本3色**〉來表現，所以我時常使用Prussian Blue。

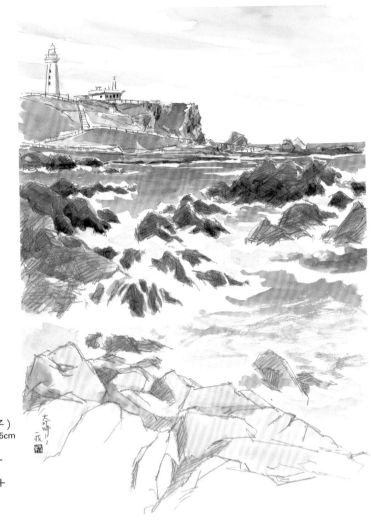

犬吠崎（千葉縣・銚子）
38.5×26.5cm

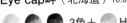 3色＋

Horizon Blue＋

Prussian Blue

Eye cap岬（北海道）10.0×15.5cm

3色＋ Horizon Blue＋ Prussian Blue

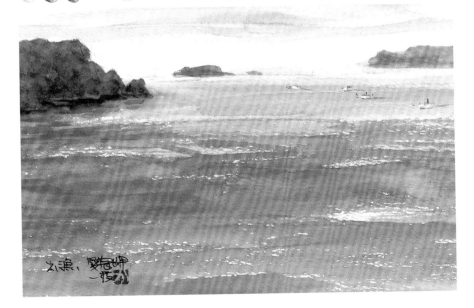

於松島（宮城縣）13.5×22.0cm

 3色＋

Sap Green

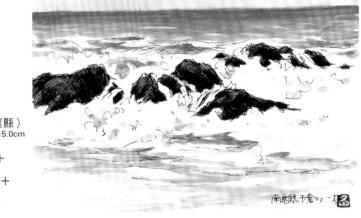

於千倉（千葉縣）
10.0×15.0cm

 3色＋

Prussian Blue＋

Peyne's Grey

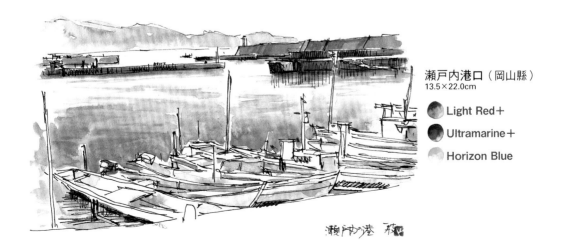

瀬戸内港口（岡山縣）
13.5×22.0cm

Light Red＋

Ultramarine＋

Horizon Blue

河川・湖沼

　　水面並無特定的顏色，因為隨著水邊景色或天空的倒映，而有千變萬化的樣貌。

　　可能因為在人類生活的歷史上，水岸邊是一個不可或缺且重要的地方，所以強烈地牽動著人們的心靈。僅僅只是在水岸邊便能使人感到放鬆愉悅，實在很不可思議。對我而言，水岸也是我個人相當珍視的描繪主題之一。

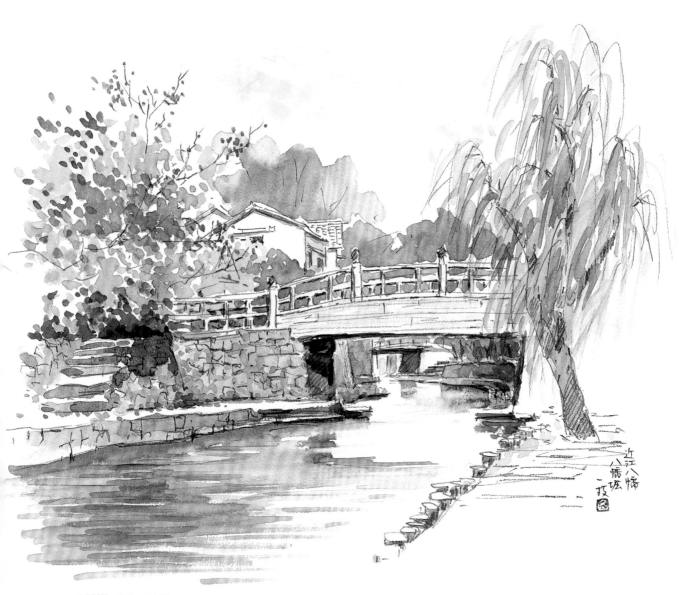

八幡掘（近江八幡） 26.5×33.0cm

 3色＋ ● Horizon Blue

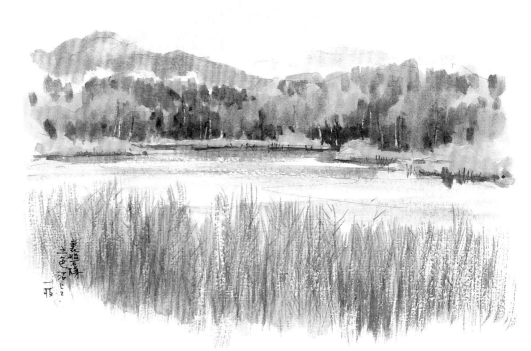

五色沼三景
（福島縣・裏磐梯）
16.0×22.5cm

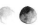 3色＋

Prussian Blue

只見川（福島縣・会津柳津）
26.5×19.5cm

 3色＋

 Sap Green＋

 Permanent Rose

回顧瀑布（秋田縣・抱返溪谷）
19.5×26.5cm×兩張
 3色

五色沼（裏磐梯）15.0×10.0cm
 3色＋
 Sap Green

56

於八千穗高原（長野縣）
32.5×24.0cm

 3色＋

 Sap Green＋

 Peyne's Grey

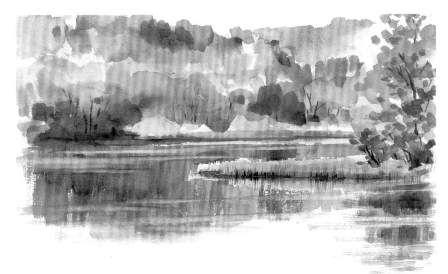

於志津溫泉
（山形縣・月山）
19.5×26.5cm

 3色＋

 Sap Green

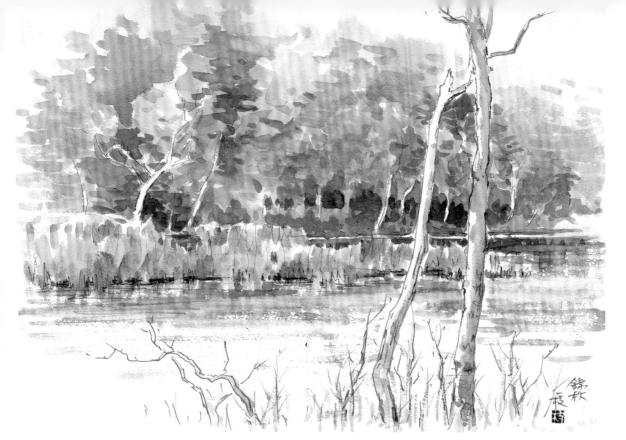

錦秋（福島縣・裏磐梯）19.5×26.5cm

 3色

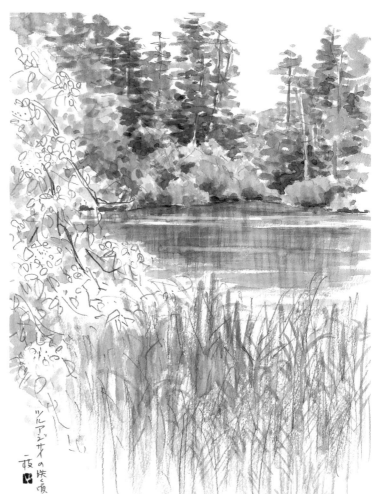

鶴紫陽花開之時
（福島縣・裏磐梯）26.5×19.5cm

 3色＋

 Prussian Blue＋

 Sap Green

天空

　　一幅水彩畫裡，天空是重要的構圖要素。因為很多時候〈**基本3色**〉也難以用來表現天空的明亮感，所以我比較常使用Horizon Blue一色。

　　天空的樣貌其實非常豐富，甚至還有專拍雲的寫真集呢！然而問題是雲並非是長時間靜止不動的主題物，往往在瞬間驚嘆之時就變換了樣子，所以請快速捉取雲的特徵並畫出來吧！

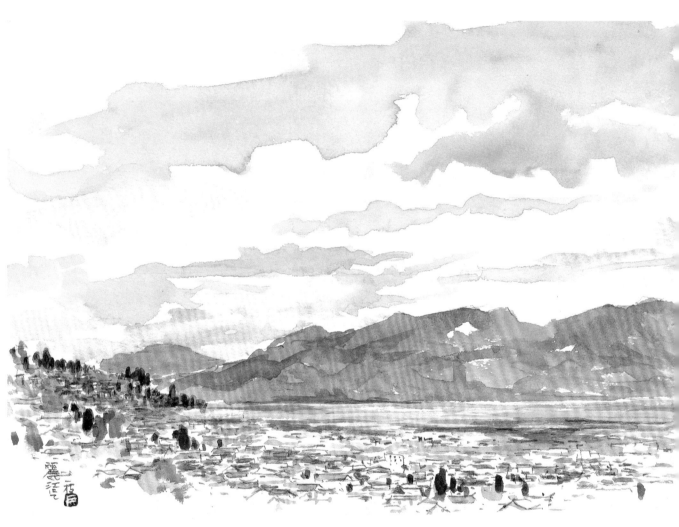

麗江春景（中國）19.5×26.5cm

 3色＋ Horizon Blue

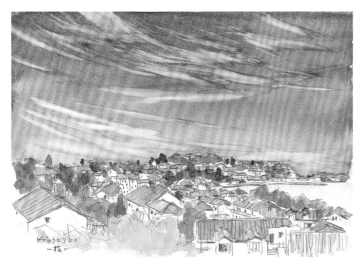

杜布羅夫尼克（克羅埃西亞）
13.5×19.0cm

 3色

來自雲間（愛媛縣）
13.5×19.0cm

 Horizon Blue＋

Peyne's Grey＋

Sap Green

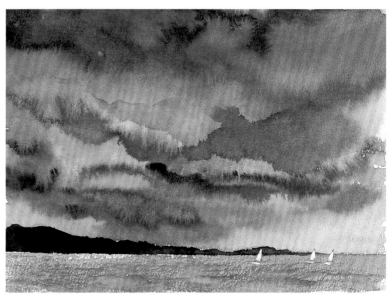

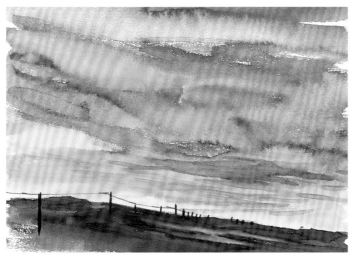

夕陽西下之前（北海道・根室）
19.5×26.5cm

 3色

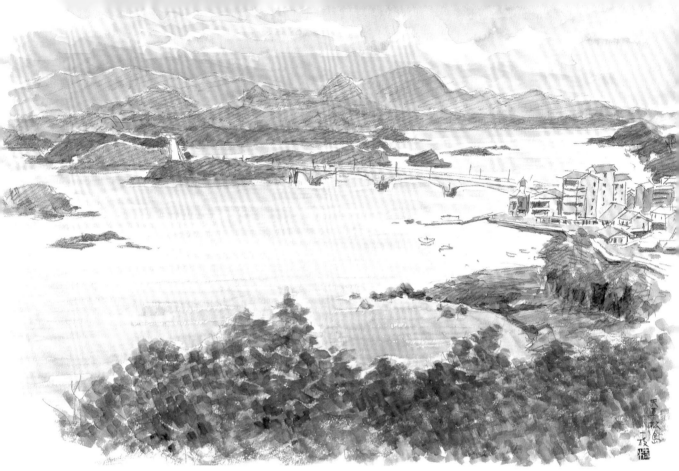

天草松島（熊本縣）26.5×38.5cm

 3色＋ Horizon Blue

於天草（熊本縣）13.5×19.0cm

 3色＋ Horizon Blue

土壤・岩石

　　說起土色，具體而言大多不知道該使用哪種顏色比較好。雖然以〈**基本3色**〉中的 Light Red為主色的想法沒錯，不過還是因地點不同而有各種表現色彩。想表現陰暗且具有重量感的岩石肌理時，不妨將Light Red與Prussian Blue混色使用吧！

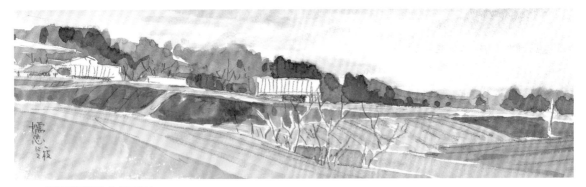

於嬬戀高原（群馬縣）
8.0×27.0cm

 3色＋

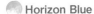 Horizon Blue

於根室（北海道）
26.5×19.5cm

 3色＋

Sap Green

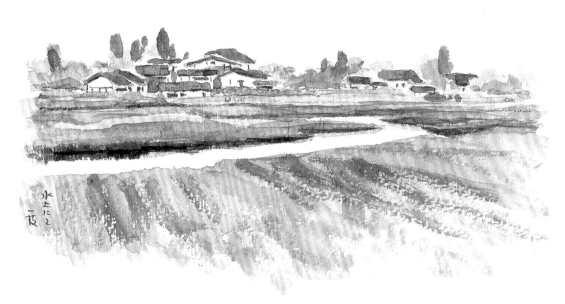

於水上（群馬縣）13.0×19.0cm

 3色

於托斯卡尼（義大利）13.0×19.0cm

 3色＋ Horizon Blue

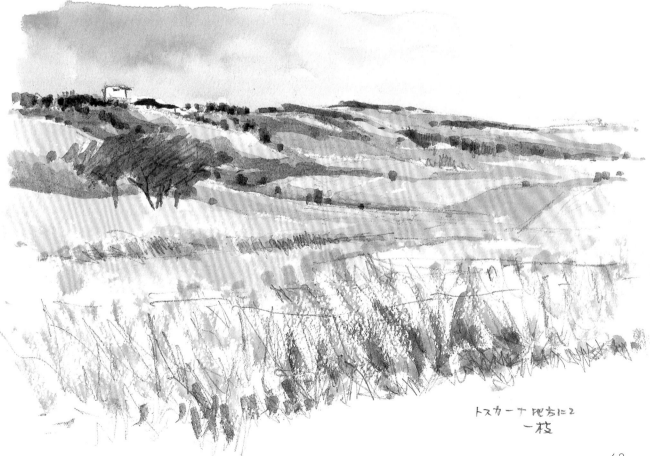

田園

　　田園的顏色與樹木一樣，隨著四季更迭而有許多變化。使用不同的綠色系色彩可以表現季節與時間。

　　與水岸邊一樣，有著農作物的田園實景是一個讓人難忘且安穩，同時能沉澱心靈的主題。

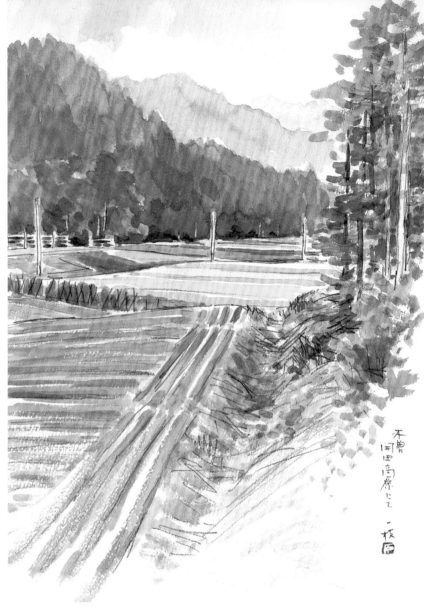

於開田高原（長野縣）
26.5×19.5cm

 3色＋

Sap Green＋

Horizon Blue

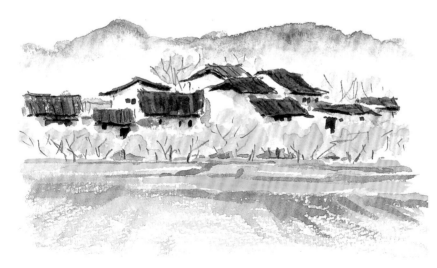

桃源鄉（中國）
13.0×18.0cm

 3色＋

 Sap Green＋

 Permanent Rose

於鳥越村（石川縣）22.0×15.5cm

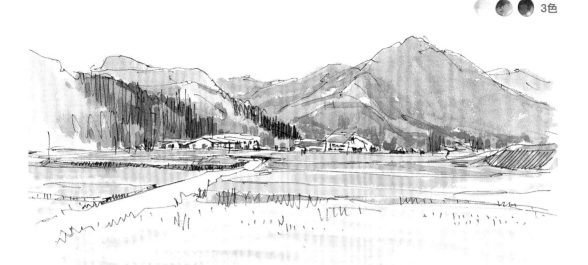 3色

1997. 9. 19
信越村利高倉山を 1またる葉の里 枝

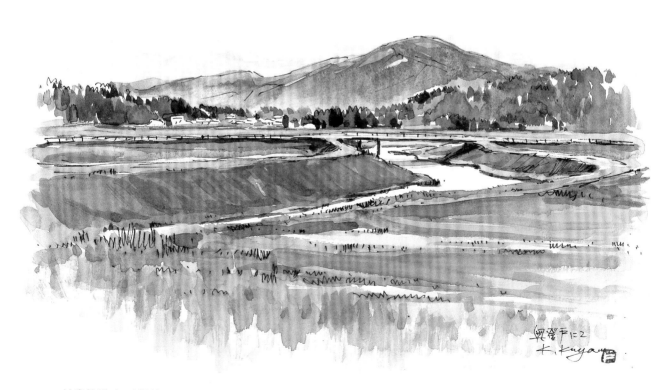

奥登戸に2
K. Kuyama

於奧能登（石川縣）14.0×23.5cm

 3色＋ Sap Green

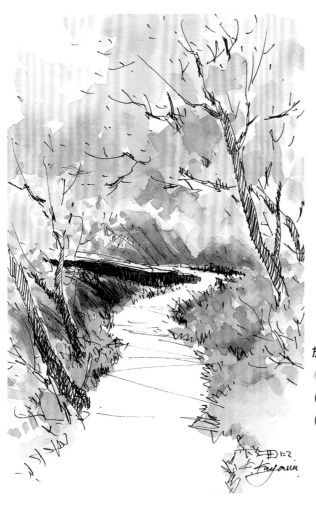

帶有花朵或果實的風景

花朵的顏色無法只以〈**基本3色**〉中的Light Red來表現，Permanent Rose也是必備色。描繪紅色花朵時以Permanent Rose混合Yellow，紫色花朵則是以Permanent Rose混合Ultramarine來表現比較好。

於下仁田（群馬縣）16.0×10.5cm

3色＋

Permanent Rose＋

Sap Green

杏花19.5×26.5cm

3色＋

Permanent Rose＋

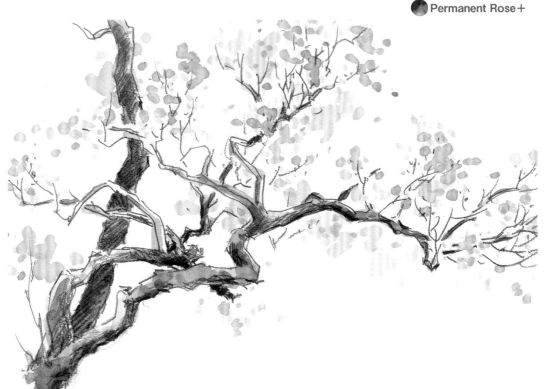

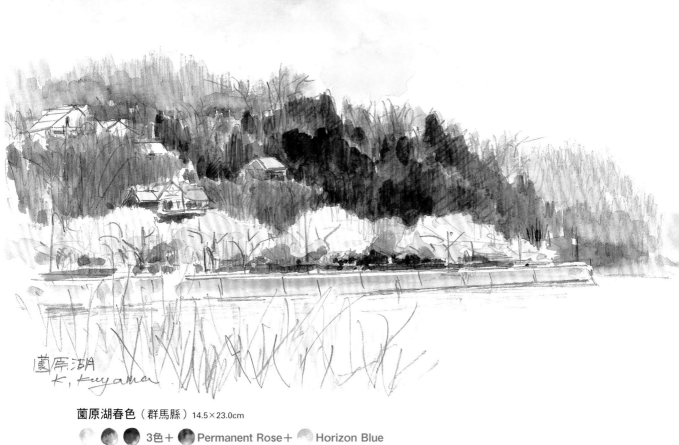

薗原湖春色（群馬縣）14.5×23.0cm

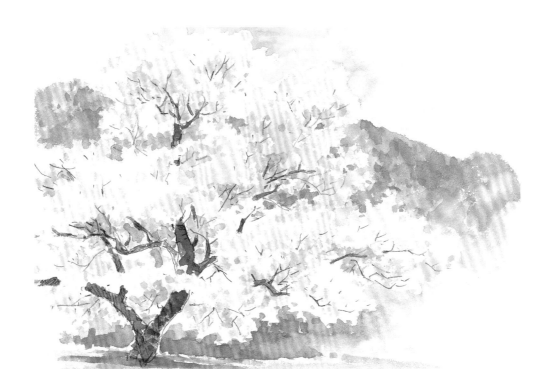

春（櫪木縣・日光）19.0×26.5cm

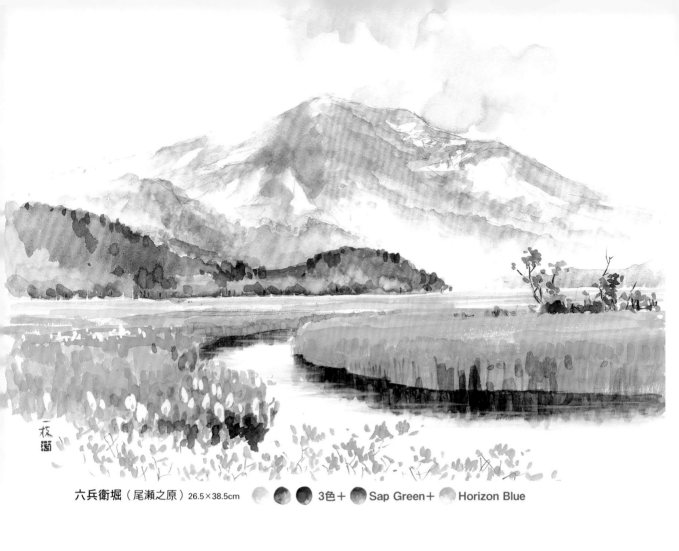

六兵衛堀（尾瀬之原）26.5×38.5cm 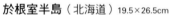 3色＋ Sap Green＋ Horizon Blue

於根室半島（北海道）19.5×26.5cm
 3色＋ Permanent Rose＋ Sap Green＋ Horizon Blue

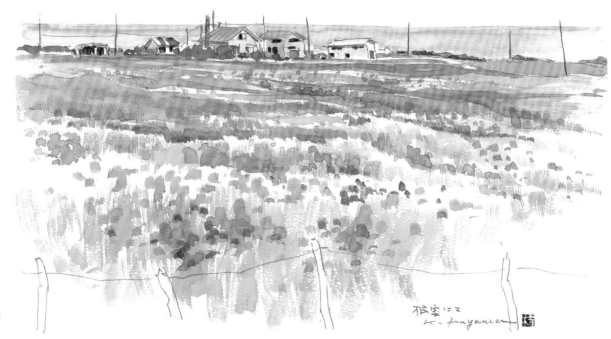

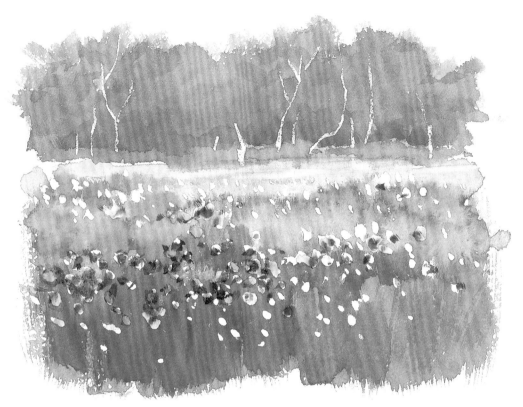

花叢間（尾瀬）13.5×16.0cm

3色＋ Permanent Rose＋
Sap Green＋ Prussian Blue

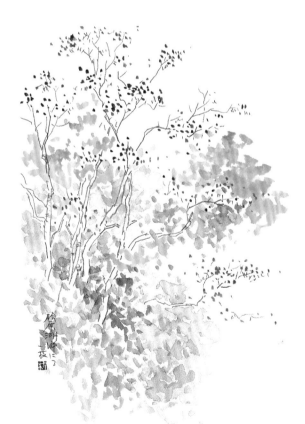

檜原湖畔（福島縣・裏磐梯）19.5×26.5cm

3色＋ Permanent Rose

建築物

如建築物般的人工顏色可說是非常多樣化。不過，以土或稻草或岩石等自然材料建造而成的建物，大概都可以Light Red與Ultramarine來表現。瓦屋頂或破朽接近無色彩的房子等，不妨使用Light Red與Prussian Blue吧！

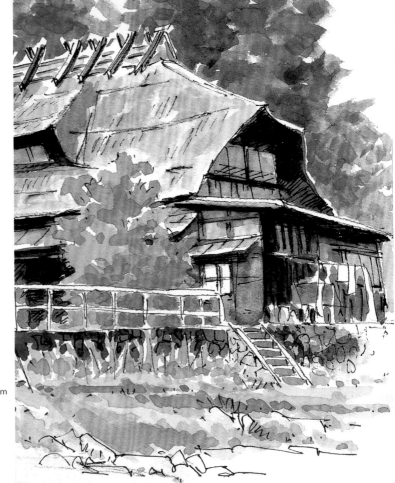

田麥俣的民房（山形縣）17.0×13.0cm

3色＋
Sap Green＋
Horizon Blue

信濃素描館（長野縣）19.5×26.5cm

3色

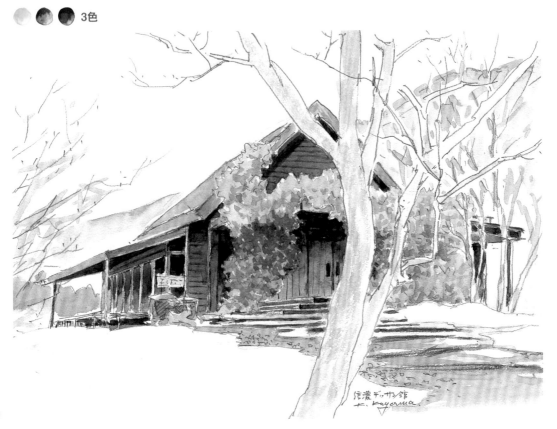

信濃デッサン館
K. Kayama

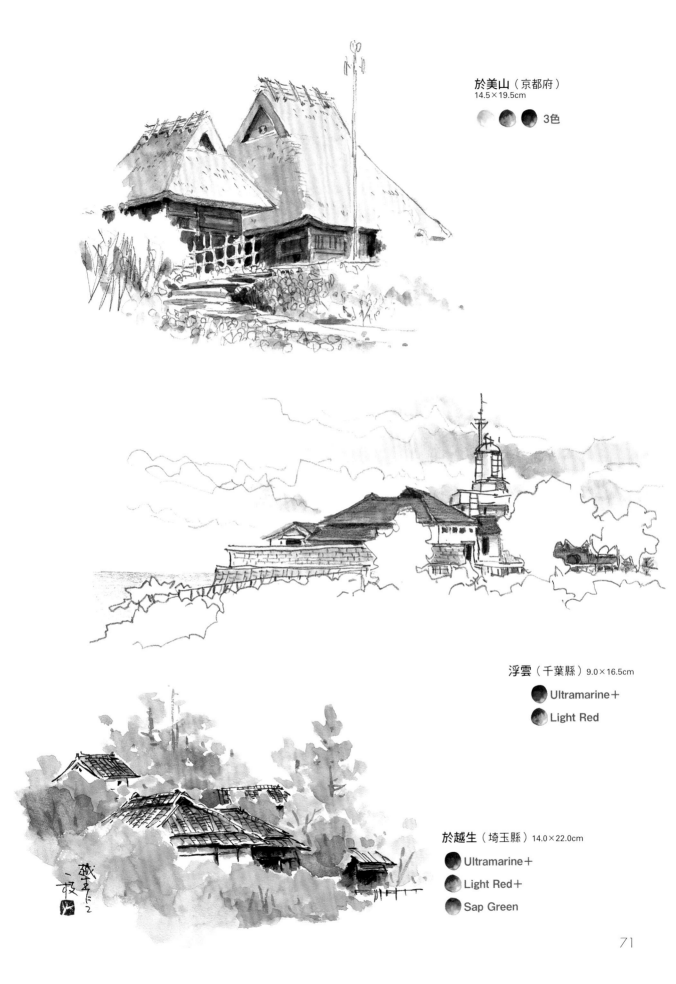

於美山（京都府）
14.5×19.5cm
3色

浮雲（千葉縣）9.0×16.5cm
Ultramarine＋
Light Red

於越生（埼玉縣）14.0×22.0cm
Ultramarine＋
Light Red＋
Sap Green

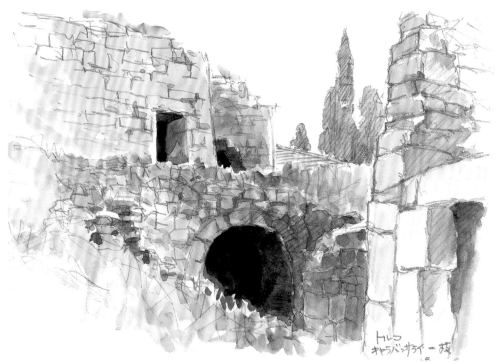

商隊驛站（土耳其）13.0×19.0cm

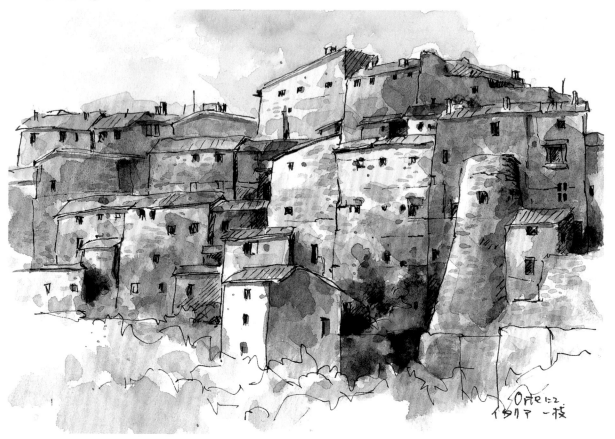

城塞都市（義大利─奧爾泰）13.0×19.0cm

3色＋ Horizon Blue

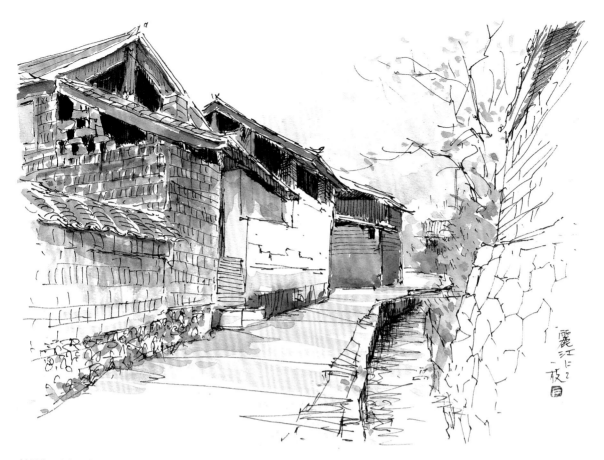

於麗江（中國）19.5×26.5cm

 3色＋ Sap Green

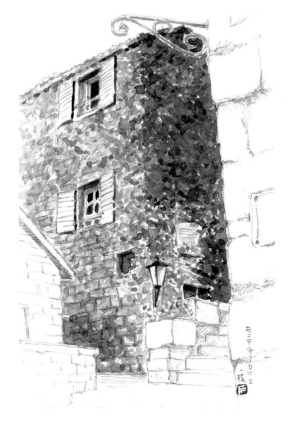

於St.Stefan
（蒙特內哥羅）
19.0×13.0cm

3色＋

Permanent Rose

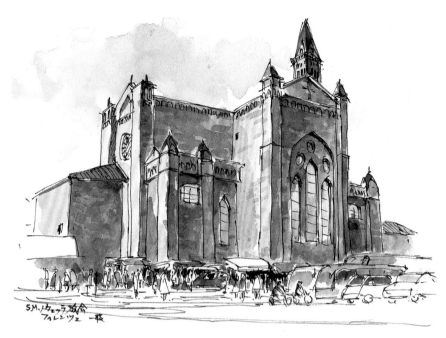

Santa Maria Novella教會 （義大利佛羅倫斯）13.0×19.0cm

3色＋ Permanent Rose＋ Horizon Blue

無言館（長野縣）19.5×26.5cm

3色

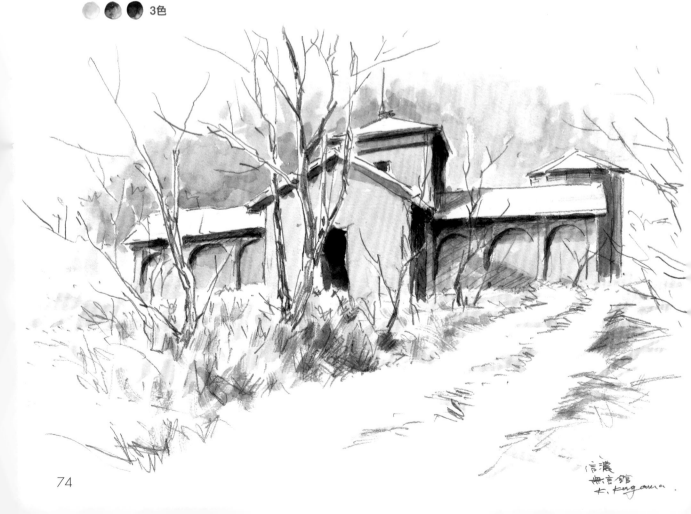

雪景

描繪雪景時，最重要的是要留下畫紙的白色。由於雪景大多可以無色彩來表現，因此只需Ultramarine與Light Red就足以表現出來。或是只使用Peyne's Grey也OK。

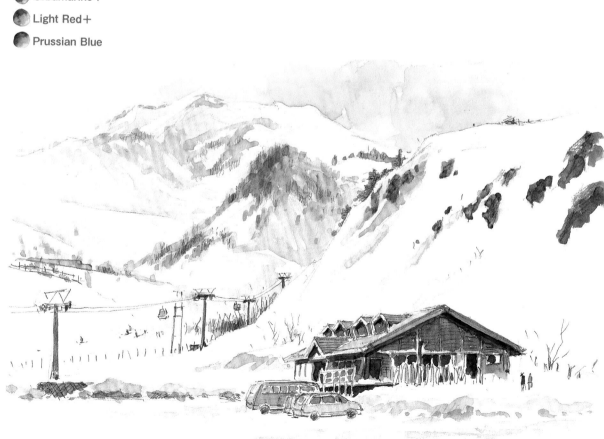

雪之湯檜曽川
（群馬縣・水上）
38.0×27.0cm

● Ultramarine＋
● Light Red＋
● Prussian Blue

於草津滑雪場
（群馬縣）
26.5×38.5cm

● Ultramarine＋
● Light Red＋
● Prussian Blue

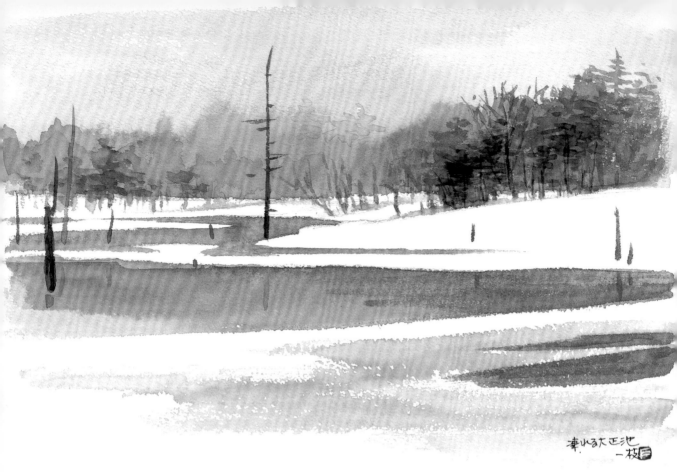

冰凍的大正池（長野縣・上高地）19.5×26.5cm

● Peyne's Grey

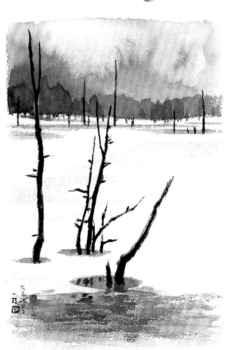

小野川湖（福島縣・裏磐梯）26.5×19.5cm

● Ultramarine＋ ● Light Red＋
● Peyne's Grey

大正池冬景（長野縣・上高地）26.5×19.5cm

● Peyne's Grey

石塊・柏油

　　石塊或岩石的顏色，可以Light Red與Ultramarine兩色來充分表現。想要表現出石塊或岩石的粗糙感時，不妨使用粗目的畫紙，並以讓紙張紋路鮮明卻不破壞紙質的方式，以瀝乾水分的筆腹來描繪會比較好。

道祖神（長野縣・安曇野）26.5×19.5cm

 3色

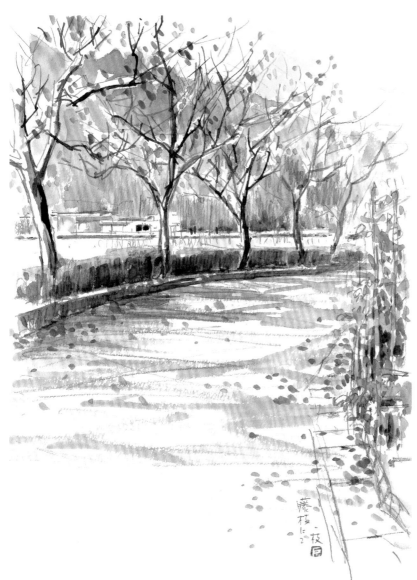

蓮華寺池公園
（靜岡縣・藤枝）
26.5×19.5cm

 3色＋

 Sap Green＋

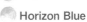 Horizon Blue

油菜花開的婺源（中國）26.5×38.5cm

 3色＋ Sap Green

圓藏寺（福島縣・会津柳津）19.5×26.5cm

3色＋ Sap Green

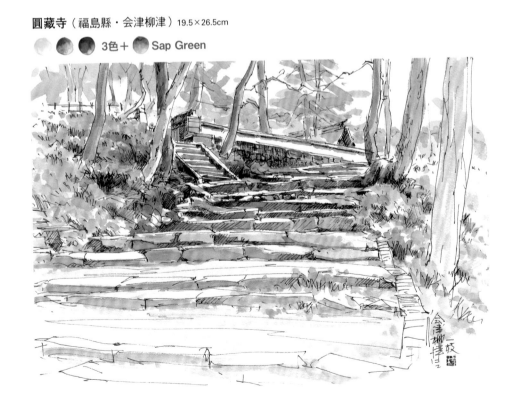

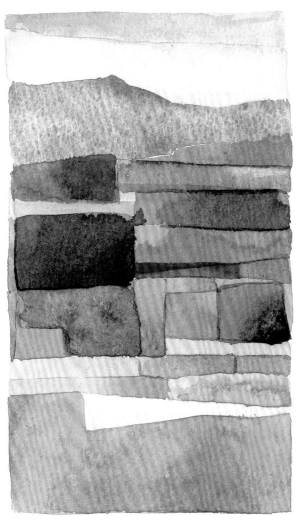

臨摹抽象畫

　　我從以前就非常喜歡具有抽象色彩的畫家──保羅・克利。在那個準備大考的時期，常常臨摹克利的作品。

　　所謂的臨摹，意在訓練自己充分調出色彩的能力。而且我認為比起具象繪畫，像克利這種平面結構的抽象繪畫更容易臨摹練習。

　　臨摹是能快速得到效果的練習方式之一。其實不限於克利的作品，各位不妨也找個抽象畫作試著挑戰一下吧！

3色＋ Prussian Blue＋
Sap Green＋Alizarin Crimson
Peyne's Grey

3色＋ Sap Green

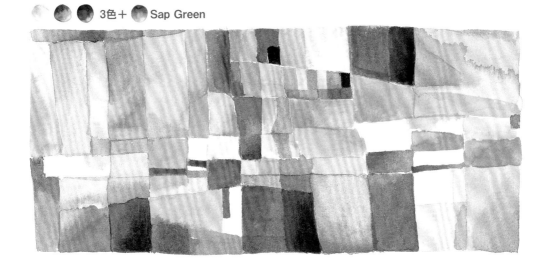

手作❤良品 40

8色就OK‧旅行中的水彩風景畫
絕對不失敗的水彩技法教學

作　　者／久山一枝
譯　　者／徐淑娟
發 行 人／詹慶和
總 編 輯／蔡麗玲
執行編輯／劉蕙寧
編　　輯／蔡毓玲‧黃璟安‧陳姿伶‧白宜平‧李佳穎
執行美編／翟秀美
美術編輯／陳麗娜‧周盈汝‧韓欣恬
內頁排版／造極
出 版 者／良品文化館
郵撥帳號／18225950
戶　　名／雅書堂文化事業有限公司
地　　址／220新北市板橋區板新路206號3樓
電　　話／(02)8952-4078
傳　　真／(02)8952-4084
電子郵件／elegant.books@msa.hinet.net

2015年11月初版一刷 定價／380元

SHIPPAI SHINAI SUISAI NO IRO DUKURI
Copyright © Kazue Kuyama
All rights reserved.
Originally published in Japan by JAPAN PUBLICATIONS, INC.
Chinese (in traditional character only) translation rights arranged with JAPAN
PUBLICATIONS, INC. through CREEK & RIVER Co. , Ltd.

總 經 銷／朝日文化事業有限公司
進退貨地址／235新北市中和區橋安街15巷1號7樓
電　　話／Tel：02-2249-7714
傳　　真／Fax：02-2249-8715

版權所有‧翻印必究

（未經同意，不得將本書之全部或部分內容使用刊載）
本書如有破損缺頁請寄回本公司更換

國家圖書館出版品預行編目(CIP)資料

8色就 OK‧旅行中的水彩風景畫：絕對不失敗
的水彩技法教學/久山一枝著;徐淑娟譯. -- 初版.
– 新北市：良品文化館出版, 2015.11
　　面；　公分 . -- (手作良品；40)
ISBN978-986-5724-52-8（平裝）

1. 水彩畫 2. 寫生 3. 畫冊

948.4　　　　　104020271

作 者

久山一枝（Kazue Kuyama）

靜岡縣出身，目前居住於埼玉縣朝霞市。
1967年　畢業於東京藝術大學工藝科。
1969年　東京藝術大學金工研究所畢業。
　　　　跟隨岩上青稜老師學習水墨畫。
1994年　日本Craft展獲得日本Craft獎。

現 在

新水墨畫協會主席。每年舉辦〈日本的美麗自然〉展覽。身兼朝日
文化中心東京、池袋西武Community College、讀賣日本電視文化
中心京葉、朝日旅行會悠閒散步素描之旅等機構的講師。日本工藝
設計協會會員。

著 作

《尾瀨的四季》、《水墨畫練習帖‧基礎篇》、《水墨畫練習帖‧
應用篇》、《以水墨描繪風景》、《水彩速寫地點精選》、《來自
旅行地的淡彩素描》、《淡彩的富士36景》、《輕鬆描繪水彩素
描》、《尾瀨的光與風》（以上為日貿出版社出版）。《季刊水墨
畫》（日貿出版社）、《趣味的水墨畫》（日本美術教育中心）的
描法特集等單元執筆。

本文LAYOUT‧裝幀設計 新井美樹

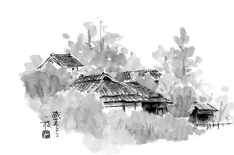

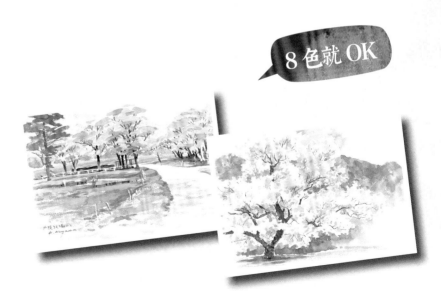

8色就OK

你一定要學的
原創設計&手作計畫

手作良品02
圓滿家庭木作計畫
作者：DIY MAGAZINE
「DOPA！」編輯部
定價：450元
21×23.5cm・210頁・彩色+單色

手作良品03
自己動手打造超人氣木作
作者：DIY MAGAZINE
「DOPA！」編輯部
定價：450元
18.5×26公分・194頁・彩色+單色

手作良品05
原創&手感木作家具DIY
作者：NHK
定價：320元
19×26cm・96頁・全彩

手作良品06
古典風格素材集：
私・文具箱（附DVD-ROM）
作者：SE編輯部
定價：360元
18.5×18.5cm・112頁・全彩

手作良品07
古典風格素材集：
私・手藝箱（附DVD-ROM）
作者：SE編輯部
定價：360元
18.5×18.5cm・112頁・全彩

手作良品08
來自光之國的北歐剪紙繪
作者：Agneta Flock
定價：350元
18.2×22cm・96頁・全彩

手作良品10
木工職人刨修技法
作者：DIY MAGAZINE「DOPA！」
編集部　太 隆信・杉田豐久
定價：480元
19×26cm・180頁・彩色+單色

手作良品11
HENNA手繪召喚
幸福的圖騰
作者：陳曉薇
定價：380元
19×24cm・132頁・彩色+單色

手作良品04
純手感印刷・加工DIY BOOK
作者：大原健一郎・野口尚子・橋詰宗
定價：380元
19×24公分・128頁・全彩

手作良品15
特殊印刷・加工DIY BOOK
作者：大原健一郎＋野口尚子＋
Graphic社編輯部
定價：380元
19×24cm・144頁・彩色

本圖摘自《自然風・手作木家具╳打造美好空間》

手作良品12
愛上蝶古巴特
拼貼轉角の幸福時光
作者：芷米
定價：350元
19×24cm・128頁・全彩

手作良品13
小小風格雜貨屋開業術
作者：竹村真奈
定價：350元
14.7×21cm・144頁・彩色

手作良品14
打造手作人最愛的人氣課程
作者：竹村真奈
定價：350元
14.7×21cm・144頁・彩色

手作良品16
實用繩結設計大百科
作者：BOUTIQUE社
定價：480元
21×26cm・176頁・彩色

手作良品17
美好小日子微手作
作者：ピポン
（がなは ようこ＋辻岡ピギー）
定價：320元
18.2×25.7cm・68頁・全彩＋厚卡紙

手作良品18
古紙素材集（附DVD）
作者：SE編輯部
定價：450元
19×24cm・144頁・全彩

手作良品19
幸福微手作・
送禮包裝超簡單！
作者：ピポン（がなは ようこ＋辻岡ピギー）
定價：320元
18.2×25.7cm・80頁・全彩＋厚卡紙＋雙色

手作良品20
自然風・
手作木家具╳打造美好空間
作者：日本Vogue社
定價：350元
21×28cm・104頁・彩色

手作良品21
超簡單＆超有fu！
手作古董風雜貨
作者：WOLCA
定價：350元
14.7×21cm・104頁・彩色

手作良品22
法式仿古風＆裝飾素材集
作者：Reve Couture吉村みゆき
deu× arbres◎著
定價：480元
20×21cm・132頁・彩色

手作良品23
剪下＆摺疊就OK！超簡單の
創意課：自己作收到會
開心一笑の立體卡片
作者：がなは ようこGanaha Yoko
定價：320元
21×14.8cm・120頁・彩色

手作良品24
日常の水彩教室：
清新溫暖的繪本時光
作者：あべまりえMarie Abe
定價：380元
19×24cm・112頁・彩色

手作良品25
創意幾何・紙玩藝
作者：和田恭侑
定價：350元
19×26cm・88頁・彩色

手作良品26
手作文青開展啦！
10場達人級文創個展全記錄
作者：石川理惠
定價：350元
17×23cm・128頁・彩色

手作良品27
從起針開始，
一次學會手縫皮革基本功
作者：野谷久仁子
定價：480元
19×26cm・96頁・彩色

手作良品28
活版印刷の書——
凹凸手感的復古魅力
作者：手紙社
定價：350元
14.7×21cm・112頁・彩色

手作良品29
LABEL！LABEL！LABEL！
雜貨風標籤素材集：
隨書附贈DVD，共計2634款
標籤素材
作者：deuxarbres
定價：480元
15×15cm・180頁・彩色

手作良品30
有烤箱就能作！自家陶土
小工房作的杯盤生活器物
作者：伊藤珠子・酒井智子・
関田寿子・山田リサ
定價：350元
19×26cm・144頁・彩色+單色

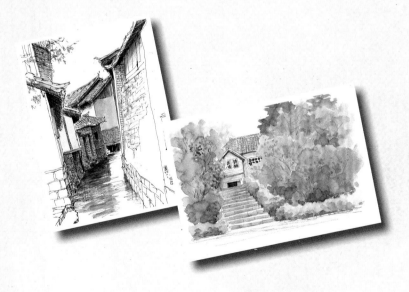